U0112069

大展好書　好書大展
品嘗好書　冠群可期

大展好書　好書大展

品嘗好書　冠群可期

運動遊戲 19

直排輪
休閒與競技

劉仁輝／編著

大展出版社有限公司

序

　　全球化背景下最經典的一條「遊戲規則」就是：
得標準者得天下。

　　當今，備受寵愛的直排輪運動正處於「標準混
沌」的狀態，直排輪愛好者們帶著太多的疑惑在摸索
中前行；初學者不了解如何選購器材、如何練習；自
學者無知覺中形成了錯誤的技術，甚至損傷了關節和
肌肉；業餘訓練者找不到專業教練，沒有時間接受正
規訓練，又對傳統技術和最新技術理解不夠，導致運
動水準始終無法提高。

　　大眾直排輪的「標準混沌」與目前國內專業直排
輪界尚未形成規範的訓練體系直接相關。畢竟，中國
的直排輪運動起步較晚，比較規範的專業訓練才剛剛
開始。即使是代表國內專業運動水準的體育院校，也
新近才設立了直排輪專業訓練課。

　　但是，越是在「標準混沌」的領域和時段，歷史
越是有機會創造先鋒和精英。他們創立標準，推動和
加速中國直排輪運動的歷史進程。

　　值得欣喜與慶幸的是，我們有機會發現了本
書——當今直排輪運動的「創標」之作；有機會結識
它的作者——國內直排輪業界的「創標」之人，他們
以其深厚的理論基礎、豐富的實踐經驗、敏銳的職業
嗅覺、包容的全球視角，詮釋著「專業」和「頂尖」
的含義。他們把規範、權威、國際化的直排輪運動注

入我們的生活，使時刻爲直排輪著迷的我們不必在混沌中躑躅前行。

他們將直排輪運動藝術化爲一種生活方式，讓我們有機會卸下一切莊嚴和枯燥的僞裝，以自己夢想的速度和心情穿越城市腹地或者曠野山川，以移動的視角、超然的心態、漠視距離的勇氣，重新審視自己的境遇、無力或狹隘，獲取一種思想的無羈和行爲的自由。

他們教會我們活得睿智、活得精緻。在一個輪子、一件護具、一種色彩搭配中體現自己的個性；在一頓配餐、一種飲料、一次放鬆跑中表達自己對訓練的理解；在一項比賽、一個轉彎、一次全力超越中展現自己的專業水準。

一個人、一本書、一項運動、一輪時尚、一種生活，頁舒頁卷走人間。

瀋陽日報高級記者　　常玲　博士

目　錄

第一部分　休閒篇

第二部分　競速篇

第三部分　競技篇

作者簡介

劉仁輝

運動訓練學碩士。瀋陽體育學院直排輪隊、直排輪冰隊教練。直排輪、直排輪冰國家級裁判。1997 年獲遼寧省直排輪錦標賽 5000 公尺和 1500 公尺冠軍。

Liu, Renhui（Master of Physical Education）

Liu is an in-line and a speed skating coach at Shenyang Institute of Physical Education. He has been a judge for both national in-line and speed skating competitions. Liu was also a double gold medalist in 5000m and 1500m events at the 1997 Liaoning In-line Skating Competition.

E-mail：raineliu@hotmail.com

直排輪休閒與競技

第一部分
休閒篇

直排輪運動

　　在談到競速直排輪之前，我們應該先對直排輪運動有個整體的認識。直排輪運動舊稱「滾軸溜冰」，據史料記載，它最早出現於十九世紀中期的歐洲。這個項目雖然起步比較晚，但發展卻很快。在最初，滑冰運動對直排輪的影響很大。現代直排輪運動發展至今，已逐漸形成了速度直排輪（圖 1-1）、花樣直排輪（圖 1-2）、直排輪球（圖 1-3）和極限直排輪（圖 1-4）等不同形式的運動項目。而平時人們所提及的直排輪運動，通常指的是競速直排輪和接近速度直排輪的休閒直排輪運動（圖 1-5）。

圖 1-1　競速直排輪

圖 1-2　花樣直排輪

圖1-3 直排輪鞋

圖1-4 極限直排輪

圖1-5 接近競速直排輪的
休閒直排輪運動

一、休閒直排輪與競速直排輪

　　休閒直排輪與速度直排輪都使用單排輪子的直排輪鞋，所以，也有人稱它們為單排直排輪或直排直排輪。兩者的基本技術是一致的，但競速直排輪對練習者的身體條件要求更高一些。

競速直排輪是一種以競速為主的體能類、多種比賽形式的體育項目。良好的身體素質和靈活性是從事競速直排輪運動的基本要求，出色的滑行技術是取得比賽勝利的關鍵。另外，根據比賽的性質和特點以及場上的形勢，在比賽中採取靈活、多變的技、戰術，也是取得比賽勝利的根本保障。

競速直排輪的技術動作在外部表現上與競速滑冰有相似之處，但由於二者所使用的器材和場地有著本質區別，所以它們的蹬動技術有較大的差異。競速直排輪運動通常在木板、瀝青或大理石等材質的場地上進行，不像競速滑冰運動必須在真正的冰面上進行。因此，競速直排輪運動不受季節的限制，也更易於被大眾所接受。

休閒直排輪與速度直排輪相比，更注重娛樂和健身，因此其滑行技術要求相對簡單，易於學習和掌握，更適合初學直排輪者和業餘直排輪愛好者。

由於其適應性強、運動人群廣泛、具有較好的健身性和娛樂性等特點，所以很快在全球流行起來。現在有越來越多的人喜歡直排輪運動，而其中大部分已不再把它當作一種競技項目，而是作為一種休閒運動來鍛鍊身體、娛樂身心。

二、直排輪運動的發展

二十世紀初期，直排輪作為競速滑冰的陸地訓練方式而被廣泛使用，當時它是非冰期專項技術訓練的主要方式。後來，由於其深受大眾喜愛，所以很快就發展起來。

最早的競速直排輪比賽規則制定於 1937 年。第二年，即 1938 年在英國倫敦舉行了首屆競速直排輪世界錦標賽。

二十世紀四十年代以後，直排輪運動很快從歐洲傳到北美洲、南美洲、非洲、大洋洲等地，各洲也相繼舉行了直排輪錦標賽。

1940 年 4 月 28 日，在羅馬舉行的第 43 屆國際奧林匹克委員會會議上，正式成立了直排輪項目的國際聯合會。1952年，國際滾軸溜冰聯合會改名為現今的國際直排輪聯合會（FIRS），此時直排輪運動遍及五大洲。

國際直排輪聯合會下設競速直排輪、花樣直排輪和直排輪球三個委員會，總部現設在美國，競速直排輪委員會設在義大利的羅馬。目前，全世界已有 60 多個國家和地區加入了該協會。1997 年在捷克斯洛伐克首都布拉格舉行的國際奧委會的會議上，正式接納國際直排輪聯合會（FIRS）成為國際奧委會成員。

亞洲直排輪聯盟於 1978 年成立。1985 年，在香港舉行的第一次亞洲執委會會議上，決定每兩年舉辦一次亞洲直排輪錦標賽。同年，在日本岡谷舉行了第一屆亞洲直排輪錦標賽。迄今為止，這項賽事已經舉辦了十屆。在歷屆比賽的競速直排輪項目中，日本和韓國的成績相對較好，但目前亞洲與世界水準相比還有一定的差距。

在歐美國家和東南亞一帶，直排輪一直是很前衛的運動，而我國的直排輪運動則起步較晚。中國於 1985 年第一次參加國際比賽，成績很不理想。1989 年 10 月在中國杭州舉行的「第三屆亞洲直排輪錦標賽」上，中國運動員取得了一銀三銅的好成績。1999 年上海又成功舉辦了第八屆亞洲直排輪錦標賽，經過這兩屆高水準的比賽，國內選手開闊了眼界，同時也讓國內的教練員和裁判員有了很大的提高，拓

寬了直排輪運動在中國的發展道路。

目前，國內的休閒直排輪和競速直排輪運動開展得比較廣泛，而在直排輪愛好者中有很多的人熱衷於競速輪滑。該項目的國內正式比賽始於 1982 年，當年 5 月中國首次在上海舉辦了「金雀杯速度溜冰邀請賽」（當時人們習慣於把直排輪稱作溜冰）。1983 年 10 月，在首都工人體育場舉行了第一屆全國直排輪錦標賽。截止到 2003 年 12 月我國已經成功舉辦了 18 屆全國競速直排輪錦標賽和 4 屆全國公路直排輪錦標賽。

該項目的主管部門是隸屬於國家體育總局的社會體育指導中心。隨著全民健身計劃的不斷深入開展，人民群眾健身意識的不斷增強，以及相關部門的大力支持，我國直排輪運動的發展已呈現出良好的態勢。

在近幾年舉辦的各屆競速直排輪錦標賽中，參賽運動員的人數不斷增加，規模不斷擴大，2003 年 8 月在蘇州舉行的「第 18 屆全國競速直排輪錦標賽」共有 36 支代表隊 300 餘人參加了比賽；參賽運動員的競賽水準亦在不斷提高，而且代表隊的地域分布也愈加廣泛；同時，競賽的組織更加規範，裁判員的隊伍更加專業，對規則的理解和運用能力也更加完善。目前，國內規則正在逐步與國際規則接軌，中國的直排輪運動也正在走向更加健康、和諧的道路。

三、競速直排輪的魅力

無論是參加休閒性質的直排輪練習還是針對競賽的競速直排輪訓練，練習者都能得到心理上和生理上的莫大收穫。

直排輪運動之所以能夠健康、迅速地發展，這與其自身的魅力是密不可分的。

（一）豐富的趣味性和娛樂性

直排輪運動具有豐富的趣味性和娛樂性，選手們在運動中你追我趕，相互超越的現象時有發生，競賽場面精彩紛呈。運動員在體現自我的同時又給觀眾帶來了無限的快樂，使大家從平時緊張、繁重的生活和工作壓力中解脫出來，從而達到了娛樂身心的目的。

（二）全面健身功能

健身是許多人參與直排輪運動的主要目的。它的優勢是在與其他運動的比照中逐漸顯現出來的。

專家們曾對幾種常見的健身方式做過研究，在中等強度下運動 30 分鐘，跑步、騎自行車和競速直排輪三種運動方式分別消耗了 350、360 和 450 千卡的熱量，這證明了直排輪健身的高效性。

同時，直排輪對關節產生的衝擊力比跑步低約 50%，這說明直排輪具有安全性（圖 1-6）。

強健的體魄是每一個人都夢想擁有的寶貴財富，參加直排輪運動，可以有效地增強全身肌肉，尤其是大腿肌肉的工作能力，改善心腦血管系統和呼吸系統的機能，提高身體各個關節的靈活性和平衡能力，從而達到增強體質、全面健身的功能。

圖1-6　直排輪是安全有效的健身方式

（三）強烈的刺激性

　　這個項目最吸引人的地方，就是它強烈的刺激性。在中國的專業競速直排輪選手中，成年男子300公尺場地個人計時賽的成績在28秒左右，這遠遠高於短跑運動員300公尺跑的成績。由於滑行的速度如此之快，所以，大批的年輕人被吸引進來。

　　在這項運動中，他們不斷挑戰自我、超越自我，並充分體驗了直排輪的高速、自由而刺激的滑行感覺。

（四）比賽的多樣性

　　競速直排輪的競賽根據不同的場地條件可分為場地賽和公路賽。無論是場地賽還是公路賽都有多種多樣的比賽形式，例如：個人計時賽、積分賽、淘汰賽、積分淘汰賽、接

力賽等。這些極具觀賞性的比賽內容給參賽者和觀眾們增添了無窮的樂趣。

（五）多變的戰術

如果單純是力量和耐力的角逐，這個項目還不足以吸引那麼多人。

競速直排輪的比賽大部分採用集體出發形式，不同的比賽項目要求運動員採取不同的戰術。選手們在場上必須根據對手的水準和場上變化的形勢在短時間內做出判斷，運用合理的戰術機智戰勝對手，以取得比賽的勝利。

因此，競速直排輪的比賽始終貫穿著各種技、戰術的對抗，而真正懂得它的人，才知道如何去欣賞它。

（六）廣泛的適應性

隨著直排輪運動的開展，越來越多的人了解了它。因為這項運動不受年齡、性別、環境和季節等條件的限制，所以參與的人群十分廣泛。無論是學齡前兒童還是雙鬢斑白的老者，都可盡情享受滑行帶來的樂趣。

當你看到他們自由滑行的時候，你是否也能體會到他們快樂的心情和這項運動的魅力呢？

如果你還沒嘗試過，那麼趕快加入到這個將會令你更健康、更快樂的運動中來吧！

第

2 章

練習前的準備

在練習直排輪前，首先要對自己的裝備進行認真而充分的準備。它們主要包括服裝、直排輪鞋以及相應的防護用具等。

一、服　裝

服裝對於直排輪練習者技術動作的發揮和運動成績的提升有著重要的作用。運動員身著舒適、美觀、合體的運動服裝，在滑行時動作舒展、流暢，不僅會表現出最佳的競技狀態，還能給自己帶來愉快的心情。

（一）服裝的種類

服裝一般分為三種，保暖服、訓練服和比賽服。無論哪種服裝，都應以不妨礙肩、髖、膝等關節的運動為前提。運動員要針對各種訓練內容和比賽準備不同的運動服裝。

1. 保暖服

保暖對於運動員極為重要，如果你在較冷的天氣情況下訓練和比賽，就更應該注意保暖。每次活動前，運動員都要

做準備活動來熱身，這可以增加運動肌群的彈性，從而使肌體適應更大強度的運動。

另外，在訓練和比賽中保持適當的體溫，有助於提高競技狀態，更好地發揮個人技術，完成訓練和比賽任務。對於初學者和業餘訓練者來說，只要準備一套輕便而且易於更換的薄棉服或秋裝，就可以滿足需要了。

2. 訓練服

訓練的時侯，身體會大量出汗，再加上戶外的灰塵，可能會經常弄髒你的衣服，甚至有的時候你還會因為摔倒而擦破衣服。為了適應平時的訓練，應根據個人特點準備一套結實、輕便、吸汗而且便於更換的訓練服。

3. 比賽服

比賽服是運動員在比賽中的專用服裝，它應具備輕便、透氣性好、彈性大、自由度大、空氣阻力小和有利於技術發揮的特點。目前，競速直排輪運動員的比賽服多為短袖連身或緊身半袖和緊身短褲（圖2-1）。

圖2-1　競速直排輪的比賽服裝

對於休閒直排輪，保暖服和訓練服是必不可少的，而比賽服則應根據自己的訓練水平和實際情況來決定需要與否。

（二）服裝的選擇

直排輪的服裝多種多樣，質地、款式和花色也各有不同。隨著競技水準的不斷提高，人們對服裝的要求也越來越高。

服裝的選擇要因人而宜，一般業餘訓練所用的，只要穿著得體、便於運動、適應天氣情況和自身的喜好就可以。如果嚴格一點兒，選擇服裝時應注意以下幾個方面：

1. 表面與外型

理想的訓練和比賽服裝要有助於選手運動成績的提高，所以，應從這一角度來選擇服裝。

競速直排輪的滑跑速度很快，在滑跑過程中運動員必須克服較大的空氣阻力，這裡包括迎面空氣阻力和身體與空氣摩擦所產生的摩擦阻力。因此，選擇服裝時應考慮是否能減少空氣阻力和保持身體的流線型。這就要求服裝輕便、貼身，面料要光滑而有彈性。

2. 有利於技術發揮

訓練和比賽服裝的設計和製作要以有利於技術發揮為前提。運動員身著這樣的服裝，才能充分表現出自己純熟的技術，並能增強自信心，發揮出最佳的競技狀態。因此，在選擇服裝時要看它是否有利於技術的發揮。

3. 方便實用

在訓練中，經常遇到冷天氣，注意保暖以保持運動肌群的溫度和彈性是非常重要的。如果服裝只是樣式漂亮而吸濕

性和彈性較差，那就很不實用了。內衣最好是彈性好、吸濕性好的純棉製品，外衣應具有空氣摩擦力小和向各個方向拉伸力強的特點。練習外褲應貼身，並且不妨礙動作。通常，運動員在冷天訓練時要穿尼龍褲、高領內衣、尼龍運動衫或一件尼龍上衣。

二、直排輪鞋

直排輪鞋是直排輪運動中最重要的器材。一些看過專業直排輪訓練的人，通常願意多花些錢去買競速用的低幫直排輪鞋。實際上，這對於初學者是不利的。因為初學者的平衡能力較差，踝關節力量薄弱，低幫鞋不但不利於技術的學習，而且會導致錯誤技術的形成，損傷肌肉和關節。所以選擇直排輪鞋的時候要明確自己的練習目的，如果單純是為了休閒運動，那就沒有必要買專業的競速用鞋。

鞋的質量和性能直接影響到選手的運動成績。常規的直排輪鞋主要由鞋靴、輪架、輪子和軸承幾部分組成。

（一）鞋　靴

目前，多數練習者選擇休閒直排輪鞋進行練習。因為這種鞋的鞋幫較高，而且比較堅固，所以，更有利於提高初學者的平衡能力和對鞋的控制能力，但它對踝關節的活動範圍會有一定的限制（圖2-2）。鞋靴包括外殼和內襯兩部分，外殼一般是由硬塑料製成的，選擇鞋靴要以穿著舒適、耐用為主。這就要求鞋體要厚實，外殼尤其是鞋靴應有一定的硬度，鞋舌及內襯要柔軟，這樣的鞋穿起來才會舒適得體，掌

控自如。一些新型的
鞋靴兩側和底部都有
透氣孔，使其具有良
好的透氣性和降溫能
力，有的鞋跟還裝有
減震墊，這樣更適合
長時間的戶外滑行。
另外，在選擇鞋時還
要考慮鞋的重量問
題。有些直排輪鞋很
沉，外表上給人一種

圖 2-2　鞋幫較高的休閒直排輪鞋

十分笨重的感覺，滑行時會嚴重影響技術動作，所以，應選
擇那些相對輕便的鞋子。

　　現在的直排輪鞋一般都帶有鞋扣，每隻鞋通常有 3～5
個。鞋扣能夠很好地將鞋鎖住，增加踝關節的穩定性，即使
在運動員摔倒或受到撞擊的情況下，鞋扣也不會斷開，這對
腳踝可以起到保護作用。

　　專業競速直排輪鞋的鞋幫相對較低，踝關節活動範圍較
大，鞋底及鞋幫的支撐部分一般由碳纖維材料製成，鞋裡和
鞋面由皮革等材料製成（圖 2-3）。

（二）輪　架

　　輪架是用來連接鞋靴和輪子的（圖 2-4）。好的輪架重
量輕、強度高，使用這樣的架子可以大大減輕鞋的整體重
量。輪架的長度應與鞋靴相匹配，專業直排輪鞋的輪架與鞋
靴的位置可以調整，以便適應不同選手的個人需要。

圖 2-3　專業競速直排輪鞋　　　　　圖 2-4　輪架

（三）輪子和軸承

　　大部分人在選擇器材時只看外型和價錢，其實直排輪鞋最主要的部分是輪子和軸承。低價直排輪鞋一般使用 PVC 輪和鐵皮軸承，這樣的鞋滑起來震動大、滑度差，甚至伴有「嘩嘩」的響聲，這對踝關節和膝關節都有損害。

　　好的直排輪鞋則使用 PU 輪和 ABEC 標準的軸承，但對於一般消費者來說這是很難分辨的。所以，建議大家去買正規廠家的產品，這樣的產品都有詳細的規格說明，只要看一下包裝就能一目了然。一雙好鞋子即使多花幾十元錢購買也是值得的。

　　休閒直排輪鞋一般有 3～4 個輪子，而專業的競速直排輪鞋有 4～5 個輪子，每個輪子內嵌有兩個軸承，輪子由配套的輪軸和螺絲固定在鞋架上。由於輪子是直接與地面接觸的，因而輪子的硬度、彈性、直徑和耐磨程度以及軸承的滑度是影響滑行速度的重要因素。

　　專業的競速直排輪選手，要根據場地來決定使用什麼樣

第一部分　休閒篇

圖 2-5　不同大小和硬度的輪子

的輪子。一般來講，瀝青和水泥場地應盡量選擇硬度稍高的輪子，而木質地板場地則可以選擇較軟的輪子。輪子的大小也有很大不同，直徑一般在 60～90 毫米間變化（圖 2-5）。選擇時應根據輪架的型號以及個人的喜好和要求來確定所使用輪子的大小。最近一些直排輪廠家還推出了大輪競速直排輪鞋，其性能還有待於實踐檢驗。

軸承是直排輪鞋的核心部分。普通直排輪鞋通常使用 ABEC-1 或 ABEC-3 的軸承，而質量稍好一點的鞋會選用 ABEC－5 的軸承，專業競速直排輪鞋一般使用 ABEC－7 標準的軸承（圖 2-6）。這些軸承雖然都是 ABEC 標準的產品，但在質量和價格上卻有很大的差異。

軸承一旦裝在鞋上，購買者就很難看到它的標識，商家通常會告訴那些外行的顧客，他們所安裝的是 ABEC－5 或 ABEC-7 的軸承。如果你不想上當，最好去那些信譽好的商家購買。有經驗的人由觀察可以判斷軸承的質量。好的軸承摩擦系數小，空轉能力強，同時穩定性好，但只看這些是不夠的，你必須具備足夠的經驗才行。

直排輪休閒與競技

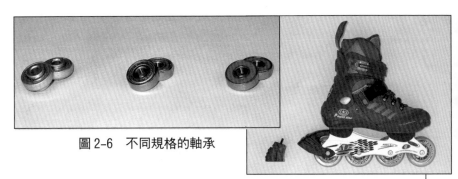

圖 2-6　不同規格的軸承

圖 2-7　摘掉鞋閘的直排輪鞋

（四）鞋　閘

休閒直排輪鞋都配有鞋閘，可用於急停，也有人覺得它很礙事而摘掉它（圖 2-7），這要根據練習者的水準和愛好決定安裝與否。對於初學者，鞋閘是必需的，它是安全的保證，必須學會如何使用它。而競速直排輪鞋則沒有制動裝置。

三、護　具

直排輪運動的滑行速度較快，滑行路面較為堅硬、粗糙，訓練和比賽時選手們經常互相超越，自己摔倒和相互碰撞的情況時有發生。為了保護身體不受損傷，運動員在訓練和比賽中應佩戴護具，在正式比賽時要求選手們必須戴頭盔。

護具的選擇應以良好的防護性為前提，同時，要儘可能地減小因佩戴護具而對運動造成的負面影響。常用的護具主

要包括：頭盔、護膝、護肘和護掌。

（一）頭　盔

頭盔是休閒直排輪和競速直排輪練習者必不可少的安全護具（圖2-8），它與自行車運動員佩戴的

圖2-8　頭盔

頭盔基本相同，但競速直排輪運動員的頭盔在外型上不允許有明顯的棱角，這與部分自行車運動員佩戴的為減小空氣阻力而單獨設計的，具有長長尾翼的頭盔有明顯的區別。

頭盔的結構主要是由其堅硬的外殼和柔軟的內層護墊構成，它的外型具有流線型的特點，因此，可以最大限度地減少空氣阻力。

外殼的構架式設計，使其具有良好的透氣性。發生頭部碰撞時，頭盔的外殼首先會分散局部撞擊帶來的巨大衝擊力；同時，具有一定的厚度且分布均勻、富有彈性的內層海綿體將更有效地起到緩衝作用，從而保護頭部的安全。因而頭盔的選擇要注意以下幾個方面：首先是外殼要具有一定的硬度和韌性；其次，內襯的軟體要分布均勻且富有彈性；第三，盔體應輕便並具有流線型的外觀。

（二）護膝和護肘

護膝和護肘是用來保護膝關節和肘關節的，尤其是在向前或側前方摔倒時，常常會出現膝關節和肘關節著地的情

況，佩戴護膝和護肘可以有效地避免或減輕膝關節和肘關節的撞擊傷和摩擦傷，這對於初學者和業餘愛好者尤為重要（圖2-9）。護膝和護肘的結構主要包括硬塑料外殼和內襯的軟海綿體，防撞擊能力是評價護膝和護肘性能的主要指標。另外，在起到防護作用的同時還要儘可能不影響關節的活動幅度。

圖2-9　護肘和護膝

（三）護　掌

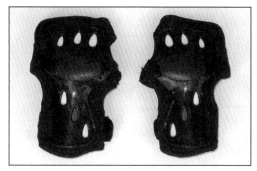

圖2-10　護掌

發生摔倒的一瞬間，手掌和手腕經常會受傷，因而對手的保護也非常重要。護掌一般要輕便、耐磨、不易脫落而且能保護腕關節，同時它還應有良好的吸濕性和透氣性（圖2-10）。

四、其他裝備

如果條件允許，除了這些必需的器材以外，運動員還應準備以下的裝備：

（一）背　包

一個大小適宜的雙肩背包可以容納所有訓練所需東西，讓你每次比賽和練習時都不會忘掉東西。另外，在戶外滑行時，背包也是很有用的。

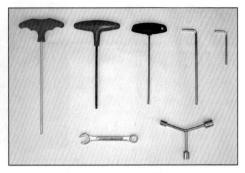

圖 2-11　工具

（二）工　具

經常參加直排輪運動的人，應該準備一套常用工具，尤其是維修直排輪鞋所必須的內六角扳手和可調扳手等（圖2-11）。否則，每次螺絲鬆動的時候你都要四處找人幫忙。另外，為了個人的安全，你也應定期維護自己的器材。

（三）水　壺

長時間的練習和戶外滑行都需要補充水分，如果你不能保證及時買到需要的飲料，那麼，最好是用水壺裝上自己喜歡的運動飲料。

（四）眼　鏡

為了防止強光的照射和風沙的影響，在滑行時可以佩戴防護眼鏡。防護眼鏡應具有透明度高和不易破碎的特點。

第 **3** 章

休閒直排輪的練習

在直排輪運動中，良好的技術是發展和提高的基礎。對於初學者和有一定訓練基礎的人，訓練的內容應是完全不同的（圖3-1）。本章所講解的練習內容和方法主要是針對初學者和休閒直排輪練習者。

現在一切已經準備就緒，選擇一個合適的場地我們就可以開始練習了。

先不要急於穿上直排輪鞋，對於初學者來說，滑行的誘惑是極大的，他們往往迫不及待地要去體驗那種風一樣自由的感覺。但是，在這裡我們必須提醒你，決不要那麼做，如

訓練水準 訓練內容	初級 （初學）	中級 （業餘訓練）	高級 （專業訓練）
比賽中的技戰術			☆☆
公路滑行技術		☆	☆☆☆
雙蹬技術		☆☆	☆☆☆☆
起跑和衝刺技術		☆☆	☆☆
彎道交叉步技術		☆☆☆	☆☆☆☆
各種停止方法	☆		
基本轉彎技術	☆☆	☆	
直道滑行技術	☆☆☆	☆☆☆	☆☆
簡單滑行	☆		

圖3-1　不同水準練習者的訓練內容（☆代表訓練量）

果你想讓這項運動更有利於你的健康，如果你想滑得更好、更長久，那麼，先花點兒時間來做一下準備活動吧。

一、準備活動

在日常練習中，許多練習者並不重視練習前的準備活動。他們通常只關注練習的基本內容，而忽視了準備活動這個重要環節。曾經有很多訓練多年的直排輪運動員因為某種運動損傷不得不終止了訓練，他們通常會抱怨殘酷的訓練給他們帶來了令人失望的結局。但是，從一個教練員的角度來看，這種情況是可以得到控制的。合理的訓練內容不會給肌體帶來這樣致命的損傷，而發生傷病的主要原因往往是不充分的準備活動。如果你見過那些經驗豐富的高水準選手的訓練，你一定會驚訝於他們對於準備活動的認真程度，因為他們知道這才是維持運動生涯的有效方法。

準備活動的英文是「warm up」，因此也有人把它稱為「熱身活動」，這表明人們對它的最初認識是一個體溫上升的過程。體溫升高以後可以使肌肉的黏滯性下降，提高肌肉的收縮和舒張速度，發揮最大肌力；同時，還可以促進血紅蛋白釋放更多的氧，增強肌肉的供氧能力；另外，體溫升高還可以普遍提高神經和肌肉組織的興奮性，增加肌肉和韌帶的伸展性和柔韌性，能大大減少運動損傷的發生。然而，準備活動的作用不僅僅是升高體溫，它還有提高循環、呼吸等內臟器官的機能水平和調節大腦皮質興奮性的作用。

那麼，如何來做準備活動呢？無論是針對業餘練習者還是有經驗的專業直排輪選手，以下幾個步驟都是必不可少

的。

（一）慢跑或遊戲

至少 5 分鐘的慢跑或遊戲，可以使肌體逐漸進入運動狀態。跑的速度以自己覺得最舒服為宜。如果進行遊戲，可以選擇強度較小的球類或其他徒手活動。在氣溫較低的情況下，可以適當增加這部分活動的時間，直到身體稍微出汗為止。

（二）頸和肩的活動

1. 頭　部

頭做幾次前、後、左、右的運動或繞環可以使頸部的肌肉得到拉伸（圖 3-2）。

2. 肩關節

上體前屈，兩手扶牆或其他固定物體，向下拉伸肩關節 30 秒以上，也可以兩人相扶做肩關節的拉伸（圖 3-3）。在

圖 3-2　頭部運動　　　　圖 3-3　肩關節拉伸

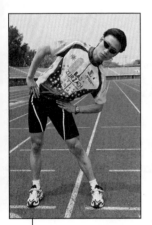 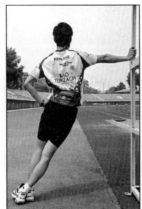 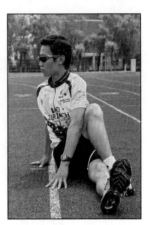

圖 3-4　腰部繞環　　圖 3-5　腰部拉伸　　圖 3-6　屈膝交叉拉伸臀和背

拉伸的過程中力量要逐漸加大，不可一次用力過猛。

（三）腰部運動

在滑行過程中，腰是比較容易疲勞的地方，因此這部分的活動一定要做充分。

1. 繞環

整個上體以腰為軸做幾次順時針和逆時針的繞環，使腰部的肌肉得到足夠的拉伸（圖 3-4）。

2. 拉伸

右（左）手扶固定物，左（右）腿在前支撐體重，兩腿交叉伸直，左（右）手叉腰，向右（左）側推壓腰部（圖 3-5），靜力拉伸 30 秒以上，換另一側拉伸。

（四）臀和背的活動

上體正直坐於地上，一腿伸直，另一腿交叉屈膝，上體

直排輪休閒與競技

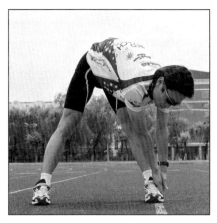

圖 3-7　體前屈

圖 3-8　拉伸股四頭肌

轉向屈膝腿一側，屈膝腿大腿與異側上臂相靠（圖 3-6），
靜力拉伸 30 秒以上，換另一側拉伸。

（五）大腿的活動

腿部肌肉是滑行中的主要用力肌群，也是容易受傷的地
方，因此這部分活動不可忽視。

1. 體前屈

兩腿分開比肩稍寬，上體前屈，兩手向前盡量觸及地面
和左右腳（圖 3-7），要讓大腿後面的肌肉和韌帶有明顯的
牽拉感覺。

2. 拉伸股四頭肌

身體直立，單腿承擔體重，另一腿屈膝，大腿垂直於地
面，腳跟靠於臀部，用手抱住屈膝腿腳背，拉伸大腿股四頭
肌 30 秒以上（圖 3-8），換另一條腿練習。

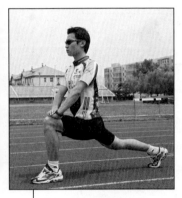

圖 3-9　弓步壓腿

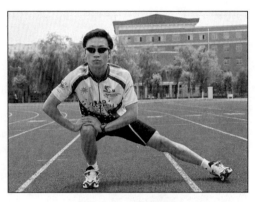

圖 3-10　側壓腿

3. 弓步壓腿

兩腿前後開立呈弓步，上體正直，用力下壓（圖 3-9），然後兩腿前後交換反覆下壓。

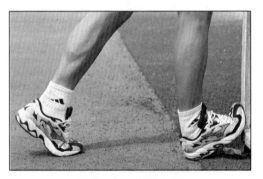

圖 3-11　拉伸小腿

4. 側壓腿

兩腿分開，重心移向一側，兩手扶於支撐腿膝蓋，支撐腿屈膝呈半蹲，另一腿伸直，拉伸大腿內側肌肉和韌帶 30 秒以上（圖 3-10），然後重心移到另一側進行拉伸。

（六）小腿和腳踝的活動

對於初學者來說，小腿和腳踝的力量相對薄弱，這會直接影響到練習者的平衡能力。所以，我們一直建議初學者最

圖 3-12　拉伸跟腱

圖 3-13　踝關節運動

初應選擇高幫的休閒直排輪鞋進行練習。

1. 拉伸小腿

腳尖勾起頂於牆面、臺階或其他固定物體上，腳跟著地，腿伸直，另一腳的前腳掌著地維持平衡，上體向前傾，靜力拉伸 30 秒以上（圖 3-11），然後換另一腿。練習時要讓小腿後面的肌肉和韌帶有明顯的牽拉感覺。

2. 拉伸跟腱

雙手扶固定物，兩腿呈弓步，腳尖朝前，前腿放鬆於地面，後腿膝關節彎曲，膝蓋向地面下壓，拉伸跟腱 30 秒以上（圖 3-12），換另一條腿練習。

3. 踝關節運動

腳尖點地，踝關節做幾次順時針和逆時針的繞環（圖 3-13），然後換另一隻腳練習。

（七）適應性滑行

穿上直排輪鞋，首先要進行速度較慢的適應性滑行。要讓你的腳在鞋子裡面完全舒展，而身體也要儘快適應滑行的方式。到一個較陌生的場地滑行時，最好先對場地熟悉一下。

如果你是第一次穿上直排輪鞋，那麼可以先做幾分鐘的外「八」字行走（圖3-14）。兩腳尖分開呈外

圖3-14　外「八」字行走

「八」字，前後行走幾次以適應鞋和地面。

接下來我們就可以開始滑行技術練習了。

二、身體姿勢

滑行時的身體是一種接近半蹲的姿勢，無論在什麼環境下滑，保持一個放鬆而穩定的身體姿勢是最重要的。

（一）腳的寬度和重心的位置

對於初學者來說，重心的位置應始終保持在兩腳之間。因此，在自由滑行的階段，兩腳的寬度應與肩的寬度基本相同（圖3-15）。在某些下坡自由滑行的階段，兩腳可前後拉開，身體採取較高的姿勢，這樣重心仍然能控制在兩腳之

圖 3-15　自由滑行階段的身體姿勢　　　　圖 3-16　下坡自由滑行

間，避免身體向前或向後摔倒（圖 3-16）。

（二）重心的高度和膝關節角度

　　為了減少風的阻力，增加穩定性並延長蹬動距離，上體與水平面的夾角應盡量減小，重心的高度應盡量降低。但對於初學者和進行休閒滑行的人來說，大幅度的前傾上體會使腰很快感到疲勞，所以，這部分人在滑行時上體的姿勢可適當地高一些（圖 3-17）。在滑行中膝關節應是彎曲的，但關節角度要大於 90°，這樣更有利於大腿肌肉做功。由於初學者和休閒滑行者多數使用高幫

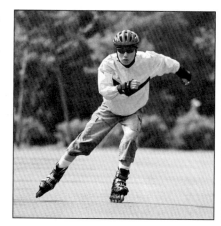

圖 3-17　上體姿勢較高的休閒滑行

直排輪鞋，而這種鞋限制了踝
關節角度的變化，也使得他們
無法用較低的姿勢滑行，但完
全直立的滑行姿勢是不可取的
（圖3-18）。

（三）擺　臂

擺臂在滑行中起到平衡和
協調的作用，擺臂時兩臂要自
然彎曲，做側前至側後的擺
動，前擺不要擺過對側的肩
膀，後擺盡量不要高於頭（圖
3-19）。

圖3-18　完全直立的滑行
　　　　　姿勢是不可取的

最常見的錯誤是張開兩臂在身體周圍畫圈一樣的擺動
（圖3-20），這種姿勢一定要及時糾正。

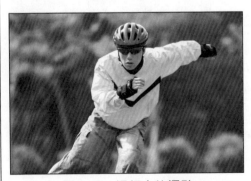

圖3-19　滑行中的擺臂

圖3-20　錯誤的擺臂動作

直排輪休閒與競技

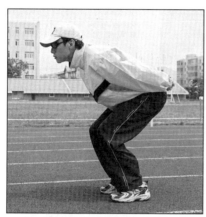
圖 3-21　靜蹲練習

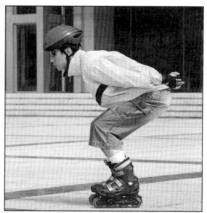
圖 3-22　穿上直排輪鞋的靜蹲練習

（四）身體姿勢的練習

正確的身體姿勢不但可以降低滑行時產生的阻力，而且可以使肌肉得到充分的放鬆，防止疲勞過早出現。下面的幾種練習方法可以使練習者逐漸培養起正確的滑行姿勢。

1. 靜　蹲

兩腳自然開立，蹲屈呈滑行的基本姿勢，目視前方，保持姿勢 30 秒至 1 分鐘（圖 3-21），稍作休息。也可穿上直排輪鞋進行練習（圖 3-22）。

2. 前後移動重心

穿上直排輪鞋，保持靜蹲的姿勢，身體前傾使重心投影落在前腳掌（圖 3-23a），靜止 20 秒；然後身體後移使重心投影回復到腳的中心（圖 3-23b），靜止 20 秒；身體繼續後移使重心投影落在腳跟處（圖 3-23c），靜止 20 秒。反覆練習，逐漸掌握對身體重心的控制。

圖 3-23 前後移動動心

圖 3-24 原地擺臂

3. 擺　臂

　　保持靜蹲的姿勢，兩臂自然彎曲，做側前至側後的擺動，前擺不要超過對側的肩膀（圖 3-24a），後擺盡量不要高於頭（圖 3-24b），當臂垂直於地面時加速（圖 3-24c），做連續擺臂 30 秒至 1 分鐘。

三、滑　行

　　直排輪最主要的技術就是滑行，在了解了身體基本姿勢後，接下來就要進行滑行練習了。

直排輪休閒與競技

(一) 平　衡

對於初學者來說，首要問題就是控制身體的平衡。平衡是滑行的基礎，也是全部技術的核心，只有平衡能力提高了，滑行技術才有可能得到全面的進步。

在最初滑行時，身體的重心投影應始終落在兩腳的內側（圖3-25），以增加穩定性。這只適用於初學者，對於有一定訓練基礎的人來說，這是一種不正確的滑行技術。但對於初學者，這樣

圖 3-25　最初滑行時身體重心的投影落在兩腳內側

滑有利於提高平衡能力，快速掌握蹬動的技術。如果你想一開始就學習高級的滑行技術，例如，移動重心並利用輪子外沿滑行，那是不現實的。

(二) 蹬　動

如果要向前行進就必須有一個向後的推動力。在開始滑行時，多數人習慣像走路一樣徑直地向後蹬動，以求獲得向前的動力（圖3-26），這來自於人們在日常生活中走和跑的習慣。但輪子是可以前後滑動的，所以徑直向後蹬很難獲得向前的動力。在練習中，開始啟動時，應向側後蹬動（圖3-27），而在滑行過程中蹬動的方向基本是向側的。

圖 3-26　錯誤的後蹬

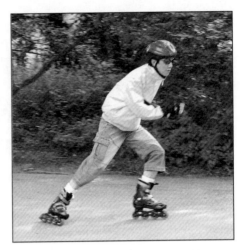

圖 3-27　啓動時向側後蹬動

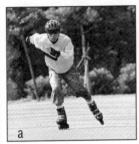

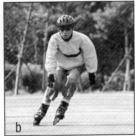

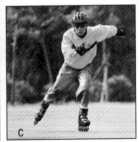

圖 3-28　滑行中移動重心

（三）移動重心

　　競速直排輪是一項利用「移動重心」技術的運動。如果你剛剛接觸它，那麼可能還很難理解。但是，你要知道在直線滑行的過程中，身體的重心始終在做從一側移向另一側的往復運動。當一條腿蹬動結束後，身體的重心就要移到另外一條腿上（圖 3-28a），這時承擔體重的腿就叫做「支撐

腿」，然後再由支撐腿蹬動（圖3-28b），使重心移向另一邊（圖3-28c）。如果沒有重心的移動，也就是前面提到的只適用於初學者的「騎重心」滑行（圖3-29），那麼，也就不可能獲得真正的速度。

（四）收　腿

在「支撐腿」蹬動結束後，重心已經移到另一條腿上，這時完成蹬動的腿就由「支撐腿」轉變為「浮腿」。浮腿必須馬上收回靠近支撐腿（圖3-30），為重心

圖3-29　騎重心滑行無法獲得較高的速度

的下一次移動做準備，如果重心移動不到位，浮腿也就不能及時收回，進而形成「騎重心」滑行的錯誤動作。在浮腿收腿的過程中應力求簡潔、放鬆，大腿自然下垂，小腿和腳尖放鬆抬離地面，不要形成「八」字腳（圖3-31）。

圖3-30　滑行收腿

圖3-31　收腿時腳的錯誤動作

41

第一部分　休閒篇

圖 3-32　著地細節

（五）著　地

　　浮腿收回後，應隨著支撐腿的蹬動和重心的移動沿滑行方向著地。浮腿著地要靠近支撐腿並用輪子的頂沿（適於初學者）或外沿（適於有訓練基礎的人）著地，腳尖的開角不可過大（圖 3-32a 和 b）。

（六）慣性滑行

　　當遇到下坡或腰部感到酸痛時，可適當直立身體進行慣性滑行（圖 3-33）。但一定要注意保持身體的穩定性，尤其是下坡滑行時，應對潛在的危險有充分的估計，可以降低身體重心採取較低的蹲屈姿勢，以免出現意外時因速度太快而無法控制（圖 3-34）。

圖 3-34　下坡高速滑行應降低身體重心

圖 3-33　直立身體慣性滑行

（七）滑行的練習

　　在了解這些技術之後，必須反覆地練習才能真正掌握。而正確的練習方法和認真的練習態度是提高滑行能力的惟一途徑。

1. 原地移動重心

　　很多練習者在滑行時害怕重心的移動，那麼，由下面的陸地模仿練習可以讓你逐漸掌握移動重心的要領。

　　穿上直排輪鞋，呈靜蹲姿勢，兩腳開立比肩稍寬（圖3-35a），重心移到左（右）腿（圖3-35b），然後左（右）腿蹬地將身體慢慢推向另一側，直到重心完全落到右（左）腿上（圖3-35c），稍作停頓，右（左）腿蹬地再將重心慢慢移回左（右）腿（圖3-35b），反覆練習。注意身體重心水平移動，不要有起伏或上體抬高（圖3-36），肩不要左

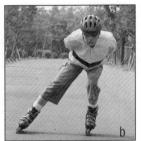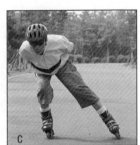

圖 3-35　原地移動重心

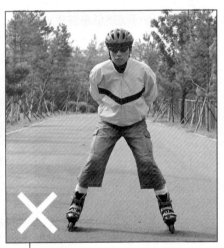

圖 3-36　上體抬高的錯誤動作

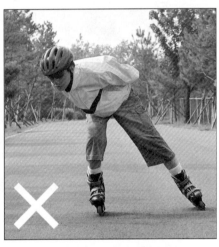

圖 3-37　擺肩的錯誤動作

右擺動（圖 3-37）。

　　2. 側向移動重心

　　這個練習可以幫助初學者提高在輪子上的平衡能力，進而加快學習的進程。如果平衡能力不行，那麼，後面的很多練習都將無法完成。

　　穿上直排輪鞋，呈靜蹲姿勢，重心移到右（左）腿，左

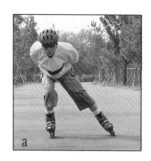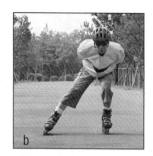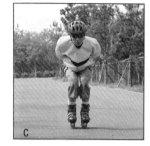

圖3-38　側向移動重心

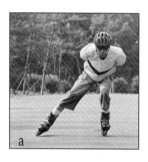

圖3-39　單腿蹬動慣性滑行

（右）腿向側跨出一小步（圖3-38a），重心移到左（右）腿（圖3-38b），右（左）腿收回，呈靜蹲姿勢（圖3-38c），連續向左（右）移動幾步，然後向相反方向移動。

　　3. 單腿蹬動慣性滑行

　　呈靜蹲姿勢，右（左）腿蹬動（圖3-39a），然後迅速收腿，保持靜蹲姿勢進行雙腿支撐慣性滑行（圖3-39b），速度降低後，換左（右）腿蹬動（圖3-39c），然後迅速收腿，保持靜蹲姿勢慣性滑行，兩腿交替蹬動。當平衡能力有所提高，慣性滑行達到一定的速度時，就可以縮短雙腿平衡滑行的時間，進而過渡到兩腿交替蹬動的完整滑行了。

第一部分　休閒篇

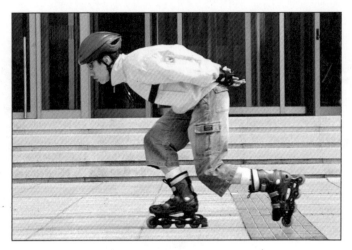

圖 3-40　單支撐平衡滑行

4. 單支撐平衡滑行

　　兩腿交替蹬動，形成一定的初速度後，沿直線單腿支撐平衡滑行；另一腿膝關節彎曲，大腿放鬆垂直於地面，小腿與地面平行，腳尖自然下垂（圖 3-40）。滑行一段距離後，換另一腿練習。逐漸增加單支撐滑行的距離，提高平衡能力。

四、停止和摔倒

　　在學會了滑行之後，又有一個難題隨之而來了，那就是如何停下來。如果停不下來或摔到了又該怎麼辦？下面將向大家介紹幾種常用的停止方法和如何在摔倒時保護自己。

（一）利用地形

在滑行時，可以利用合適的地形來制動，這種方法比較適合初學者。例如，滑行路線兩旁有結實的草坪或平坦的坡路，那麼，直接滑上去就可以利用這些地形來減速了（圖 3-41）。不過得千萬小心速度和重心的突然變化，否則就難免摔倒受傷了。

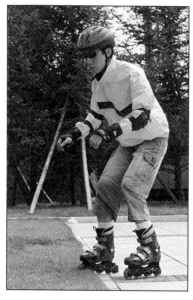

圖 3-41　滑向草坪停止

（二）借助物體

其實很簡單，當你要停下來時，只要向一些安全的物體（例如牆壁或陪伴你的朋友）滑去，並用胳膊緩衝一下就可以了。在低速滑行時，這是比較安全的停止方法，但是滑行速度較高時，就不能使用了。

（三）利用鞋閘

休閒直排輪鞋上有鞋閘，許多人覺得礙事而摘掉它。但是，如果你學會了怎樣使用，你就會發覺鞋閘實際是很有效的。因為當你用它停止時，你的兩個腳都能在地面上，這樣就有助於你保持平衡；當身處複雜環境時（可能你身邊有很多行人或自行車），用鞋閘能把你的動作控制在盡可能小的範圍內。

要想靈活地使用鞋閘，需要平時不斷地練習才可以。在停止前，先邁出鞋閘所在的腿（一般是右腿），同時腳尖離地，腳跟下壓。這時候你的重心應該是在兩腿之間的（圖3-42）。在初學的時候，你的重心可能會放在後面的腳上。這不要緊，關鍵是做動作時背部要挺直，膝蓋要彎曲。如果你覺得難以掌握平衡或者前腿的力量不足，那你可以用兩腿的膝蓋以下部分和地面形成

圖3-42　利用鞋閘停止

圖3-43　高速急停時體重全部
　　　　壓在前腳上

一個三角形，也就是將你後腿的膝蓋靠在前腿的膝蓋後面或旁邊，從而形成一個三角形。

　　一般情況，停止時踩下去的力量越大，停得也就越快。要實現最大的壓力，你就必須把整個身體全部壓在鞋閘所在的腳上，也就是說，這時候你的另一隻腳實際上是離地的（圖3-43）。這是需要反覆練習的。它可以讓你在高速滑行時急停。

（四）內「八」字停止

在滑行時，兩腳尖內扣呈內「八」字形，這時膝關節彎曲兩腿膝蓋靠攏，逐漸減低速度（圖3-44）。這樣的動作可能會使你向滑行的方向摔倒，因此，你要控制重心後傾來補償。如果速度太快，也可將兩腳交替抬離地面，使滑行速度慢慢降低直到停止。

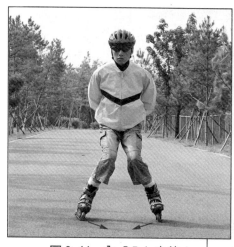

圖3-44 內「八」字停止

有些書上還介紹了「T」字停止法和利用拖曳前輪來制動的方法。但是，那樣做會很容易磨偏你的輪子，給正常滑行帶來困難，一個有經驗的直排輪練習者不會採用這些得不償失的做法，因為更換輪子的成本是很高的。

（五）摔倒時的保護

在滑行的過程中，摔倒是不可避免的。護具雖然能保護身體，但它並不能防止摔倒。要想把危險降到最低，就必須學會在摔倒時如何保護自己。首先，要充分地利用護具。摔倒時應盡量用手、肘和膝關節護具的硬殼部分接觸地面（圖3-45）。其次，應注意保護頭部和尾骨。向後摔倒時，要屈膝下蹲、低頭團身，盡量讓臀部先著地，避免損傷頭部和尾骨。另外，在摔倒時盡量不要用單臂接觸地面（圖3-46），因為這樣很容易傷及手臂。

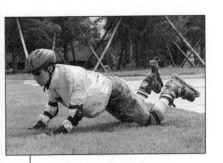

圖3-45　摔倒時盡量用
護具接觸地面

圖3-46　摔倒時避免用
單臂接觸地面

五、轉　彎

　　轉彎是直排輪技術中最重要的部分之一。無論是對於初學者還是專業選手，平穩而快速的轉彎都將會使整個滑行過程變得更加流暢。競速直排輪的轉彎技術和競速滑冰有很多相似之處，例如，常見的彎道交叉步技術（圖3-47）。但由於滑冰比賽的滑行方向始終是逆時針的，所以，它的轉彎總是向左的。而在直排輪運動中，由於某些比賽的特殊性或者練習者是進行戶外的休閒滑行，所以，它的轉彎方向是不固定的，這就要

圖3-47　彎道交叉步技術

求滑行者要學會向左和向右兩個方向的轉彎技術。

（一）「平行式」轉彎

除了標準的場地滑行，在很多時候其實並不一定需要用交叉步技術來完成轉彎。對於初學者，由於滑行的速度很低而且平衡能力很差，所以使用交叉步的轉彎技術非常困難，而在一些競速的比賽中，因為滑行速度太高，所以，選手也無法在彎道使用交叉步的技術。這些時候，滑行者就需要利用一種最簡潔的轉彎技術——「平行式」轉彎。

「平行式」技術要求滑行者在轉彎的過程中兩腳始終保持平行，身體向彎道圓心傾斜，兩腿彎曲，靠近圓心的腳用輪子外沿著地，另一隻腳用輪子內沿著地（圖3-48）。身體重心的高度應盡量降低，在高速轉彎時可採取完全蹲屈的姿勢。這種轉彎滑行由於是靠慣性來完成，所以沒有蹬動的過程。應該注意的一點是，無論向哪個方向轉，靠近圓心的腳一定要用輪子的外沿著地。

圖3-48 「平行式」轉彎

（二）「拉開式」轉彎

「拉開式」技術也是一種靠慣性來完成轉彎的技術，它之所以被稱為「拉開式」，是因為在轉彎的過程中兩腳始終保持一種前後拉開的姿勢，而拉開的距離要根據滑行的速度和重心的高度來決定。如果你向左轉彎，那麼左腳要領先右腳並用輪子外沿滑行；如果要向右轉，那麼，右腳就要領先左腳並用輪子外沿滑

圖3-49　拉開式轉彎

行。一個最簡單的記憶方法就是——在轉彎時，靠近圓心的腳用輪子外沿領先滑行（圖3-49）。

也許你並不習慣這種「拉開式」技術或者在此之前你已經習慣轉彎時外側腳領先滑行，這是一種較普遍的現象。即便是這樣，你還是有必要花些時間來練習和改正它，因為一種穩定而安全的彎道技術，對整個滑行過程來說是至關重要的。

（三）身體姿勢

無論使用「平行式」還是「拉開式」技術，兩腿都要彎曲，身體要向彎道的圓心傾斜，傾斜的幅度和重心的高度取決於轉彎時的速度。速度較高時應降低身體重心增大傾斜的幅度；反之，在低速轉彎時可採取較高的身體姿勢和較小的傾斜幅度（圖3-50）。必須注意的一點是，靠近圓心的腳

圖 3-50　低速轉彎時身體姿勢　　　圖 3-51　轉彎時錯誤的 S 型
　　　　較高、傾斜幅度較小　　　　　　　　身體姿勢

一定要用輪子的外沿滑行，同時腰不能向側彎曲，「S」型
的身體姿勢是絕對錯誤的（圖 3-51）。

（四）平　衡

　　平衡是一切技術的基礎，對於彎道
也不例外，要保持平衡就需要全身密切
的配合。使用「平行式」和「拉開式」
技術時，靠近彎道內側的肩應比外側的
肩稍低，同時手臂可以張開來幫助身體
維持平衡，在速度加快時還需要降低重
心以增加身體的穩定性。另外，在轉彎
時頭應稍轉向彎道的圓心，眼睛盡量看
著即將到達的滑行路線（圖 3-52），
以便能對意外情況做出及時的反應。

圖 5-52　轉彎時盡量看著即
　　　　將到達的滑行路線

圖 3-53　連續轉彎

（五）連續轉彎

在戶外滑行時，經常會遇到連續的不同方向的轉彎，這就要求滑行者有嫻熟的轉彎技術。如果你使用「拉開式」技術，那麼，在轉彎時就要及時地變換前腳。例如，向左轉彎的時候左腳在前，身體向左傾斜（圖3-53a），當滑出彎道轉為向右轉彎時，領先的左腳要迅速撤回（圖3-53b），右腳向前伸出並領先，身體也要由向左傾斜轉為向右傾斜（圖3-53c）。

沿斜率較大的坡路下滑時，你也需要用連續轉彎技術來控制

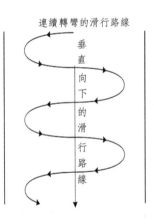

連續轉彎的滑行路線

垂直向下的滑行路線

圖 3-54　連續轉彎的滑行路線

速度。在斜坡上，垂直向下的路線是最短也是最快的，但是，滑行者很難控制下滑的速度。這時你可以採用一種「S」型的滑行路線，透過連續轉彎達到減速的目的（圖3-54）。在坡度很大時，你還可以轉彎達到180°，甚至有一點向上坡滑行。

（六）速度的控制

在彎道滑行時，控制速度是有必要的，很多技術較差的滑行者會在彎道失控而摔倒。在入彎之前一定要對自己的速度和彎道的弧度有一個較好的判斷。如果速度太快，那麼，你的身體會被離心力給甩出去；如果速度太慢，那麼，你又可能會停在彎道上。關鍵就在於要讓速度始終在你的技術控制之下。隨著技術的提高，你的轉彎速度也會更快。

速度是直排輪愛好者追求的目標，而技術是提高速度的關鍵，那麼如何能在現有的彎道技術下有效地提高速度呢？首先，要保持正確的身體姿勢，這會使彎道滑行中的阻力大大減小；其次，要降低身體重心，較低的身體姿勢會使技術更流暢，同時也使得身體更容易被控制；第三，要把體重盡量放在內側腿上，這也意味著身體的傾斜幅度將會更大。如果這樣做仍然不能達到你所希望的速度，那麼，你就需要學習一種新的滑行技術──彎道交叉步滑行。

（七）彎道交叉步滑行

彎道交叉步滑行與前兩種技術的最大區別就是──利用交叉步技術可以在轉彎的時候加速。這是一種和滑冰十分相近的彎道技術，但是，它的使用需要滑行者有紮實的基本技

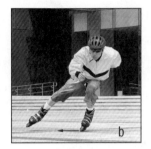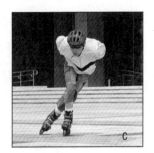

圖 3-55　彎道交叉步技術

術和較好的平衡能力。交叉步技術分為輪子內沿蹬動（圖
3-55a）、輪子外沿蹬動（圖 3-55b）和交叉步（圖 3-55c）
三個環節。

　　與滑冰技術不同的，是在滑行時你要學會向兩個方向的
交叉步滑行，因為當你在戶外滑行時，轉彎並不像在場地裡
始終是逆時針的，你經常需要完成不同方向的轉彎。

　　由於這種技術比較難掌握，練習前還需要一定的滑行基
礎，所以，我們將在以後的章節中做詳細的講解。

六、完整的練習

　　競速直排輪是一項不斷變化的運動。滑行的速度、環
境、地形、身體姿勢和技術無時無刻不在變化。由前面學習
的內容將會使你有能力來適應這些變化，但你必須把所學的
東西有機地結合起來，才能快速、靈敏地適應不斷變化的條
件。而要達到這種完美結合的最佳方式就是完整的練習。

　　所謂完整的練習是指在練習中包括直線滑行、向左和向
右的轉彎等主要滑行技術的練習，而不是單一的直線練習或

轉彎練習。你可以在封閉的環型場地或公園裡平坦的小路上練習，但是，決不要到有車的公路上去滑，除非是有組織的公路比賽，否則是很危險的。

在面對不斷變化的外界條件時，嘗試使用你所學習過的技術，記住──練習是提高能力的最好辦法。

七、放鬆活動

每次練習的結束並不是脫去直排輪鞋的那一刻，而是在做完放鬆活動之後。和準備活動一樣，放鬆是一次訓練不可缺少的部分，它可以改善血液循環，加速血乳酸的消除，更快地消除疲勞，使你已經僵硬的肌肉恢復彈性。

通常的放鬆活動包括慢跑和拉伸兩部分，這和準備活動很相似，而且拉伸的部位也基本相同，不同的是拉伸的時間要長於準備活動，對於在運動中參與較多的肌肉可做 2～3 次拉伸，每次堅持 1 分鐘以上。

實踐已經證明，運動後的拉伸練習可以減少肌肉的延遲性酸痛和僵硬，這對於直排輪的業餘訓練者和專業選手都很有益處。

第 **4** 章

練習的時間和場地

循序漸進和不間斷原則,是體育鍛鍊所要遵從的,對於直排輪運動也不例外。

一些業餘愛好者總是憑興趣來,高興的時候一天可以滑幾個小時,不高興的時候幾個星期才滑一次。採取這樣的練習方式是很難取得進步的,可能你滑了好幾年還停留在很低的水準。其實要想提高並不難,只要合理地安排訓練時間和次數,由易到難就一定會取得進步。

一、練習的時間

對於業餘訓練者,剛開始的時候可以安排一些陸地模仿練習來配合新技術的學習,每次練習的時間也不用太長,一般在 1.5 到 2 小時;對於青少年,訓練的時間還可以適當地縮短,以免產生過度疲勞。

在最初練習時,應側重於身體素質和平衡能力的練習,多注意改進技術,而不要急於滑行。等到身體素質和平衡能力有了提高,可以適當增加滑行練習的比率和每次練習的時間。

業餘訓練以每週 3-5 次為宜，為了鞏固和提高訓練水準也可以合理地增加每週和每天練習的次數。關於訓練計劃的制定和實施我們將在以後的章節裡詳細敘述。

二、滑行的場地

除了針對場地比賽的訓練，你可以在任何安全的路面上滑行。這其中包括廣場、機動車禁行的馬路、校園和公園裡平坦的路面以及山間的林蔭小路。

電視臺的體育頻道曾介紹過一位在北京生活的外國人，他喜歡在胡同裡滑直排輪，因為這樣他可以到許多不同的地方，看更多的風景，了解更多的人。這也是不錯的選擇，只要是安全的就是可行的。

我們不建議任何人去做冒險的嘗試，除非你是這方面的專家或專業選手。但是，在這裡我們還是要介紹一些應對特殊地形的方法和技巧，以便提高你滑行中的安全性並給你的滑行帶來更多的樂趣。

（一）上　坡

在上坡滑行時，要隨著坡度的增加而增大身體的前傾幅度和後蹬力量（圖 4-1）。支撐腿蹬動時要短促有力，

圖 4-1　上坡滑行

盡量增加頻率，減少蹬動距離和自由滑行的時間。當坡面較陡時，可以採用「S」型的路線滑行。

（二）下坡

下坡滑行的難度要大於上坡滑行。當你面臨一個下坡時，你要由分析來決定滑行能不能在你的安全控制之下，它包括：

1. 路面是否夠寬？以便用連續轉彎滑行來控制速度。

2. 你的技術是否能應對這樣的地形？

3. 一旦速度加快甚至失控你會怎樣？

當你覺得所面臨的下坡無法用當前的技術來駕御，這時最好的辦法就是：脫下直排輪鞋，走下山坡。安全永遠是最重要的，要學會聰明的滑行。

（三）上臺階

在戶外滑行時，上臺階是經常面臨的問題。其實它並不難，只要稍加練習就可以應對自如了。

1. 樓 梯

對於這種連續的臺階，要想滑上去是不可能的，除非跳上去。但對於休閒直排輪的練習者，後果是可想而知的。最實際的辦法就是停下來走上

圖4-2　上樓梯的方法

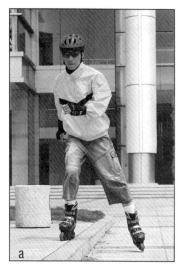

圖4-3　從側面滑上台階

去。在走的時候要讓兩隻腳呈「V」字型，盡量用輪子的內沿接觸臺階，前一個輪子可頂住上一級臺階來增加穩定性，向上走時抬腳不要過高，盡量增加兩腳同時在臺階上的時間，膝關節始終是彎曲的，這樣可以降低身體重心增加穩定性（圖4-2）。

　　2. 路邊的臺階

　　馬路邊的小臺階是很常見的，走上去也很簡單，但那會耽誤些時間。如果從側面滑上去是比較安全的。在上臺階前先沿臺階滑行並逐漸靠近，這時迅速抬起內側腳跨上臺階（圖4-3a），完成跨越後體重要移到跨越腿上，同時迅速將另一隻腳抬離地面落在臺階上（圖4-3b），繼續滑行。

　　正面滑上臺階的方法雖然可行，但有一定的難度。在靠近臺階時，一腿抬起跨向臺階，後腿迅速蹬地並抬離地面

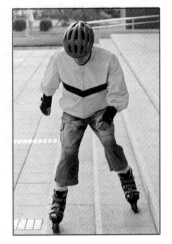

圖 4-4　正面滑上台階　　　　圖 4-5　降低重心走下台階

（圖 4-4），在上臺階的一瞬間，兩腳盡量不要同時騰空，前腳落地後，另一隻腳也要迅速跟上，繼續滑行。除非迫不得已，不要使用兩腳同時起跳的方式跨越臺階。

（四）下臺階

如果說上臺階並不難，那麼，下臺階可就有難度了。

1. 樓梯

下樓梯是比較麻煩的，許多練習者為此感到頭疼。有些廠家設計了下樓梯專用的輪套，直接套在輪子上就可以走下臺階了。這使直排輪變得安全了，但也讓練習者多了一樣負擔，如果能用技術解決問題當然是最好的了。對於較平緩的樓梯，直接滑下來就可以了，當然這也需要一定的練習才行。遇到較陡的臺階時，可以側轉身體讓輪子與下臺階的方向垂直，然後降低重心，像前面介紹的原地平衡練習那樣，

直排輪休閒與競技

圖4-6　從側面滑下台階　　　　圖4-7　正面滑下台階

側向移動，一步一步走下臺階（圖4-5）。雖然滑行的速度
受到了影響，但安全系數提高了。在沒有把握的情況下，我
們還是建議你脫下鞋子，走下臺階，這總比摔倒要好得多。

2. 路邊的臺階

從側面滑下馬路邊的臺階相對簡單一些。與上臺階的技
術相似，只不過一個是跨上臺階而另一個是跨下臺階（圖
4-6）。正面滑下臺階的技術和正面上臺階的技術基本相
同，但對平衡的控制稍有難度，許多人會跪倒在臺階下。這
是由於在前腿跨下臺階時沒有很好的緩衝，如果速度較慢還
可以應付，一旦速度較快就很難控制。因此，在前腿跨下臺
階時一定要彎曲膝關節降低重心，同時後腿迅速跟上，保持
平衡（圖4-7）。如果不是為了特技表演，在下臺階時沒有
任何理由做向上跳起的動作。

在熟練掌握了以上技術之後，相信你在滑行中一定能應

對各種不同的環境。

（五）日常練習

其實在日常練習中，人們很少面對那些特殊的地形。練習場地的選擇完全取決於練習者的需要和實際情況，對於技術還不完善的人，選擇變化較小的場地滑行是比較實際的。我們經常看到一些業餘愛好者傍晚時在露天廣場或公園裡結伴滑行。他們也許沒有條件到標準的競賽場地去練習，但是這樣也達到了鍛鍊的效果，同時也體會到了直排輪的樂趣。這就是直排輪運動吸引人的地方——只要有一塊平坦的路面就可以練習。所以說，在日常練習中要因地制宜，尋找合適的練習場地並不難。

現在你已經學完了休閒直排輪的基本滑行技術和練習方法，如果你仍不滿足於此，或者想從一個直排輪愛好者變成一個真正的競速直排輪高手，那麼，後面的內容將會帶給你想要的東西。

第二部分

競速篇

第 5 章
競速直排輪的技術

　　無論是休閒直排輪還是競速直排輪，滑行技術都是非常重要的。雖然個別人依靠天生的遺傳素質也能創造出好成績，但是，大多數運動員必須花費數年的時間來發展和完善滑行技術。在日常的訓練中，即使是技術成熟的優秀直排輪選手，仍然需要花很多精力來改進技術。

　　掌握了嫻熟的滑行技術後，我們就可以將訓練的重點放在提高身體素質方面了。這並不是說運動員不能進行早期的體能訓練，而是說運動員應該將技術訓練放在首要的位置上。教練員應該認識到提高運動成績的捷徑是改進技術，而不是高強度的訓練。也就是說，滑行技術是取得成功的基礎。沒有好的專項技術，再強的力量和體能都會被浪費在低效率的運動中。

　　在這一章，我們將介紹競速直排輪技術的基本力學原理和最新的滑行技術（仍在發展中），例如，雙蹬技術。目前，世界上大部分優秀競速直排輪運動員都採用這種技術。雙蹬技術表現出極好的推進力，這是運動力學在競速直排輪技術中的完美體現。在學習雙蹬技術之前，我們建議所有練習者，要先掌握基本的滑行要領。只有完全掌握了基本技術，才會對複雜的滑行技術有更深的理解。

一、直道傳統技術

（一）基本姿勢

　　合理的滑行技術是運動員最大限度地發揮體能，取得優異成績的先決條件。而基本姿勢是滑行技術的關鍵，它對滑行中身體各關節角度有嚴格的要求，在多數情況下運動員必須保持此角度滑行。正確的基本身體姿勢結合嫻熟的滑行技術將會使運動成績大幅度地提高。

　　基本姿勢的關鍵是三個主要關節的角度，它們是髖關節、膝關節和踝關節的角度。直道滑行的基本姿勢應注意以下六點（圖5-1a和b）：

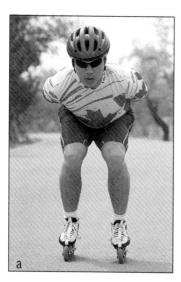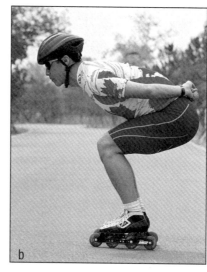

圖5-1　滑行基本姿勢

1. 兩腳叉開與肩同寬，保持身體重心投影落在兩腳之間。

身體應維持在較舒適的狀態下，而不應有恐懼和不穩定的感覺。踝關節稍微向外倒是可以的，這樣可以使運動員在用輪子外沿滑行時保持放鬆。

要體會到用輪子外沿支撐和身體控制在能力範圍內的感覺。自如地運用輪子內、外沿滑行，合理地控制身體重心，是提高滑行穩定性的重要因素。

2. 保持身體重心的垂線通過腳的中央。

身體重心的垂線必須通過腳的中央。按照這種方式，屈膝、下蹲，上體慢慢下來，讓重心的垂線準確通過腳的中央。如果重心偏前，過多的體重將集中在前面的輪子上，那麼，所有蹬動和滑行的效果將會減弱。輪子的磨損情況能提供有價值的信息，告訴我們重心是否偏前或靠後了。身體重心的位置對蹬動和滑行至關重要，其位置決定了蹬動技術的輸出功率。

3. 保持較低的姿勢，膝關節彎曲接近 100°。

膝關節一定要形成足夠的彎曲，以便形成穩定的低姿勢。在實際滑行中，膝關節角度會有一些變化，這要由運動員滑行的距離和滑行時間的長短來決定，通常膝關節角度應彎曲到 100～110° 左右（短距離滑行角度要小些）。大部分新手不能準確地感知自己的身體位置，實際滑行的姿勢要比他們感覺的高很多。

在訓練中，很多經驗不足的練習者常會抱怨自己的關節力量不夠，而不能很好地控制身體重心和輪子滑行的軌跡。雖然有些人的確應該加強關節的力量，但問題的根源卻不在

力量上，平衡能力才是最重要的。使用高幫直排輪鞋能增加踝關節穩定性，提高身體平衡能力，但它的代價是限制了踝關節的活動範圍。多數人平衡能力差的原因是身體重心過高，而不完全是肌肉力量弱。最簡單的解決辦法就是儘可能地保持低姿勢，使身體在滑行時更加穩定。

在滑行中，較小的膝關節角度能使支撐腿獲得較長的蹬動距離，但膝關節角度小於 90°時，將會降低腿部肌肉的輸出力量，所以，過低的身體姿勢也是不可取的。

4. 上體前屈，肩稍高於水平面，背部呈流線型。

上體直立滑行，將負擔不必要的空氣阻力；上體前屈是減小空氣阻力的最有效辦法。如果過分壓低上體將會增加背部肌肉的緊張程度，同時呼吸系統也會受到影響。所以，肩稍高於水平面，背部放鬆呈流線型是比較合適的姿勢。

5. 保持頭部和軀幹正直，眼睛直視前方，雙臂放鬆地背在後面。

對於所有運動員來說，在滑行中必須能對周圍的突發事件迅速做出反應。那麼，保持頭部和軀幹正直，眼睛直視前方，不僅是技術的需要，也是保證滑行安全的需要。不擺臂時，雙臂應輕鬆地背在後面。通常左手握住右手，這樣在單擺臂時右手可以很方便地從背部拿下來。這是個很小的細節，但不管怎樣，你應保持雙臂的放鬆。

6. 保持肩部水平，身體盡量放鬆。

在移動重心的過程中，肩部有些小的起伏或傾斜，是可以的。但嚴格地講，不管從前面還是後面看，都不應有翻肩的動作，任何肩部的扭動都應及時改正。當背手滑行時，身體和手臂要儘可能的保持放鬆，同時，肘關節應自然靠在體

側以減小空氣阻力。

（二）蹬　動

合理的滑行技術能將蹬動力量更有效地轉化為推進力，完美的蹬動應具有明顯加速的特徵。另外，蹬動的方向和膝關節的角度是決定蹬動效果的兩個要點。

1. 蹬動方向

受速度、滑行軌跡和傾斜角度的影響，運動員在滑行時蹬動的方向時常會有改變。一般來說，蹬動方向應是正側方（圖5-2）。在蹬動過程中，髖關節和膝關節應該同時伸展。實際滑行時，新手時常會出現過分後蹬的錯誤動作。要想改正它，可以在練習的時候有意向側前方蹬動。這個誇張的練習不僅可以使你達到合理的蹬動方向，而且會讓你學會用鞋的後部蹬動。即使你集中精力想著向側前蹬動，輪子與路面之間的摩擦力也會將蹬動方向改變，其結果是蹬動方向仍然是向側的。

2. 膝關節角度

適宜的低姿勢可以減小膝關節角度，從而延長蹬動的距離，改善肌肉做功能力。因此，一定要在合理的範圍內盡量減小膝關節角度。

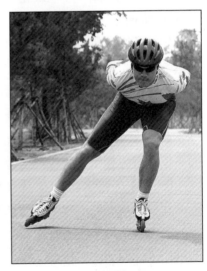

圖5-2　蹬動的方向

3. 蹬動技術的關鍵

蹬動階段最容易犯的錯誤是蹬動的方向和膝關節角度的改變。除此以外還有一些關鍵技術環節值得注意：蹬動應該採用加速方式，加速的時機應該在蹬動的開始階段，決不可以發生在蹬動將近結束階段。

（三）滑　行

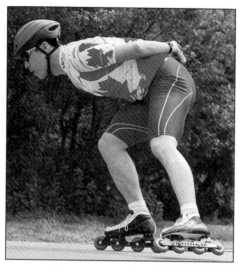

圖 5-3　滑行階段的開始

1. 滑行的時間

當蹬動腿離開地面時，滑行階段便開始了（圖 5-3）。輪子和地面之間的摩擦、輪架和軸承之間的摩擦以及空氣阻力對滑行速度產生的巨大影響，這些原因導致競速直排輪的自由滑行時間要比競速滑冰的自由滑行時間短很多。因此，高頻率的蹬動適合於競速直排輪運動。

2. 收　腿

為了使收腿動作更流暢，支撐腿必須承擔全部體重。最好的收腿的方式是以膝關節領先，以最短的路線向支撐腿靠攏（圖 5-4a 和 b）。

儘管收腿階段表現出的個人技術差異對整個滑行的影響不大，但有一點是必須注意的：當蹬動腿達到最大限度伸展後，便應該將輪子抬離地面並開始收腿。常見的錯誤是直排輪鞋離地後，腳尖向外擺，產生不必要的分力。

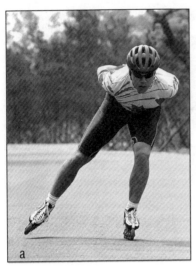

圖 5-4　收腿的路線

　　在輪子離地的收腿過程
中，直排輪鞋應盡量貼近地
面。通常，大腿和小腿同時
做回收動作，當腿引到身體
後方時，膝蓋自然彎曲，腳
尖垂直向下。

3. 著地

　　當浮腿完成收腿動作
後，膝關節應積極引導大腿
向前，靠近支撐腿用輪子外
沿完成著地動作（圖5-
5），並繼續滑行。這一步
驟是非常關鍵的，因為輪子

圖 5-5　用輪子外沿完成著地

圖 5-6　滑行中移動重心

外沿著地能有效地利用移動重心產生的動能，達到加速滑行
的效果。如果用輪子的內沿著地，則會產生反支撐，影響向
前滑行的速度。

4. 移動重心

移動重心是運動員最難掌握的技巧，也是教練員很難解
釋清楚的技術環節。重心的移動在滑行中不是獨立的環節，
它與收腿過程是同步的，是在支撐、蹬動和收腿之間很短的
一個過程。

當上一次蹬動結束後（圖 5-6a），浮腿收到身體後
位，運動員靠單腿支撐平衡。然後，重心開始向浮腿方向移
動（圖 5-6b）。支撐腿與地面的接觸從輪子外沿轉到內
沿，蹬動的力量逐漸加大，完全轉為用輪子的內沿滑行，浮
腿著地變為支撐腿（圖 5-6c），移動重心完成。

需要注意的是，在身體重心移動過程中，為了使動作流
暢，浮腿同側的肩部可以有輕微抬起，除此之外，身體的其
餘各部分都應保持平穩。然後，浮腿膝蓋向前引的同時，支
撐腿的輪子與地面的接觸點已由頂沿變為內沿，使重心移動

圖 5-7　蹬動腿和著地腿的位置　　　圖 5-8　臀部傾斜的錯誤

所產生的壓力作用在蹬動輪的內沿上，這就是最初蹬動力的形成。這一階段是比較有效的動力來源。

　　接下來，支撐腿開始加速蹬動，浮腿稍微超出蹬動腿著地。我們可以設想從身體正面的中心向下畫一條垂線，那麼在這一短暫瞬間，無論蹬動腿，還是著地腿，均位於這條線的同一側（圖 5-7）。

　　重心移動的時機是很難掌握的。如果你重心移動早了，就不能體會出從外沿到頂沿再到內沿的轉變全過程，動作也不可能做到位，這樣你就無法有效地利用體重，提高速度更無從談起。相反，如果重心移動太晚，就錯過了獲得這些額外動力的最佳時機，太多的時間浪費在了輪子的外沿上，過長的滑行時間最終會降低滑行的速度。

　　如果你能很好地移動重心，將會使你的滑行得到事半功

直排輪休閒與競技

倍的效果。因此，你必須準確掌握重心移動的時機。否則，蹬動階段再也沒有機會獲得這種力了。

重心移動時，同樣要保證臀部不能有多餘動作。在蹬動過程中，需要有足夠的軀幹和臀部力量去維持動作穩定。一些年輕和沒有經驗的運動員，都有髖關節不穩定的缺點，結果在蹬動過程中產生臀部傾斜，這一動作造成了力量的分解（圖5-8）。練習和加強臀部、軀幹和髖關節的肌肉力量，能幫助改正以上的錯誤動作。

移動重心能最大限度地利用身體產生的勢能，彌補蹬動力量的不足，提高滑行速度。因此，完美的移動重心技術可以節省體力，並獲得更大的推進力。

（四）直道擺臂

在長距離的比賽中，80%以上的時間運動員都是背手滑行，而在中短距離的比賽中，擺臂起著很重要的作用。直道的擺臂分為單擺臂和雙擺臂兩種，它們的滑行技術是很有講究的。

我們知道，擺臂可以保持平衡、加快節奏、增加蹬動力量。要想擺臂效果好，那麼，它與蹬動腿的動作必須協調一致。下面我們將詳細描述單擺臂滑行和雙擺臂滑行的技術細節，以及它是如何提高滑行的效率的。

通常我們應該嚴格遵循規範的擺臂方式，但實際來說，運動員根據個人特點合理地改變擺臂方式也是允許的。無論怎樣擺臂，肩部都應盡可能地放鬆，決不能擺肩。擺臂的開始是個加速過程，而整個擺臂動作就像是腿部動作的節拍器，能有效提高下肢的蹬動力量和協調能力。

1. 單擺臂技術

所有的擺臂動作都是側前至側後方向的。通常，單擺臂是擺右臂，向前擺的時候必須與同一側的蹬動腿同時動作，而向後擺是為了協調配合另一條腿的蹬動動作。準確地利用擺臂協調蹬動和收腿，是很困難的，即使是有經驗的運動員也是如此。

當由後向前擺臂時，手臂應貼近臀部側面擺過。使身體各部保持緊湊，縮小迎風面積，將空氣阻力降到最小。同時，也可避免與其他選手發生刮碰。當繼續向前擺臂時，它可擺過身體中線或完全在身體的一邊。通常來講，擺臂稍微超過身體中心線也是可以的。因為它與大腿伸展蹬動的方向相反，所以，這樣能更好地維持身體平衡。

實際上，是否擺過身體中心線，並沒有明確的限定，這要根據個人的習慣。但有一點是肯定的，就是單擺臂時手不能擺過對側的肩膀。臂向前擺時，肘關節逐漸彎曲，擺臂到達前面最高點時，蹬動腿也應達到最大伸展幅度。這時，手盡量不要高於下巴（圖5-9a）。

由前向後擺時，右腿正好是回收的過程。當身體重心將要向右側傾倒時，手臂在前擺最高點有瞬間的靜止。當手臂開始向後擺並超過重心垂線時，肘關節逐漸伸直（圖5-9b），並盡量貼近臀部擺過。一旦擺過臀部，到達最大伸展時，手應高於肩部，肘關節不應有明顯的彎曲（圖5-9c）。

擺臂動作一定要果斷，俐落。準確的擺動時機，是對蹬動效果提高與否的關鍵因素。當你向後擺臂到頂點時，異側的蹬動腿也應達到最大伸展位置。

直排輪休閒與競技

 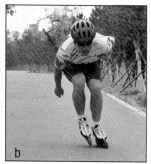 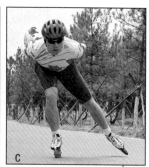

圖 5-9　單擺臂技術

　　比賽中，單擺臂的運用比較少。大多數競賽者在起速和衝刺階段都採取能使動作更穩定和更有力的雙擺臂形式，而途中滑多採用背手滑行。

2. 雙擺臂技術

　　雙擺臂經常使用於比賽中，它的要求與單擺臂技術基本是一樣的。個別方面與單擺臂存在明顯的區別。雙擺臂時，無論向前擺還是向後擺，都更加注重側向擺動。通常臂在向前擺時，手不超過對側的肩，擺到後位最高點時，高度不超過頭。但在起速和衝刺階段的雙擺臂時，動作幅度應適當加大，手可前擺至對側的肩，後擺臂高度可超過頭並且手臂完全展直（圖 5-10）。

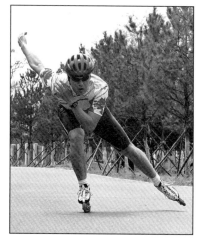

圖 5-10　起速時的雙擺臂技術

雙擺臂與腿的配合是比較難的，必須經過長時間的實踐練習才會形成協調一致的配合。

二、彎道技術

（一）彎道技術的重要性

彎道交叉步動作能使運動員用蹬動力量抵消離心力獲得速度，並以最短的距離通過彎道。一些人認為彎道交叉步在公路直排輪比賽中並不重要。的確，一些公路比賽的路線很直，用交叉步似乎沒有必要，但不可能整個公路賽的路線都很直。這時，充分利用彎道交叉步技術，效果是非常好的。誰在這一階段技術運用得好，彎道就能節省時間，進而在比賽中獲得好成績。

優秀的直排輪運動員必須掌握左右兩個方向的彎道交叉步技術，這一點使公路直排輪比賽更有趣。

另外，在彎道滑行中缺少技巧和自信是不行的，那會增加在比賽中與其他選手相撞的可能性。沒有精湛的彎道技術，在每一個轉彎處都有可能被對手超過。我們常常會聽到有人抱怨，「如果我能把握住彎道的優勢就好了」或「每過一處彎道，我就被隊伍落下幾公尺」。所有這些語言，都反映了公路賽中彎道技術的重要性。

公路賽是如此，場地賽也不例外。因為場地直排輪比賽一圈要過兩個彎道，所以，彎道技術就更顯重要了。

競速直排輪的彎道交叉步技術和速度滑冰技術很相似，但是仔細分析起來，我們會發現兩者有很大區別的，就連公

路賽和場地賽的彎道技術也同樣存在差異。因為公路直排輪比賽的彎道半徑和長度與場地賽是不同的，而且道路條件（裂縫、井蓋和人行道等）和環境因素（風、雨等）也有很大差別，這些都會影響彎道的滑行技術。

　　優秀的直排輪運動員不僅要具備好的彎道技術，還要有對複雜情況的預測能力。就是說，在彎道滑行中要判斷出所有將可能發生的情況，用平時積累的嫻熟技巧，合理地解決突發問題。場地直排輪比賽有固定的彎道半徑和長度，不會出現太多的意外情況。但場地賽有著相當長的彎道滑行階段，因此，更應掌握熟練的彎道技術。下面我們將著重講解場地賽中的彎道技術細節，畢竟掌握了場地賽的彎道技術後，公路賽的彎道技術就相對好解決了。

（二）彎道技術原理

1. 交叉蹬動

　　運動員在彎道滑行中，採取交叉蹬動的方式來克服離心力，並以最短的距離通過彎道（圖 5-11）。如果彎道技術較差，運動員的滑行速度將在彎道階段下降，運動員不得不在直道滑行中用大量體力進行加速，才能再次獲得高速。如果有較好的

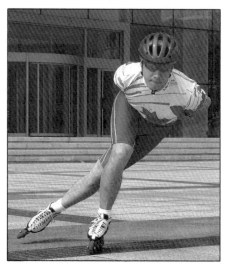

圖5-11　彎道交叉蹬動

彎道技術，就能高速通過彎道，這樣出彎道時的速度不僅不會下降，反而會高於入彎道時的速度。之後，運動員便可以在直道中稍作放鬆，並在下一個彎道到來前，用較少的體力保持速度。

2. 克服離心力

物體的直線運動和曲線運動都涉及了物理學中的法則。我們沒必要完全明白這些法則，但大概了解一下將幫助我們更快地弄懂彎道技術。

這裡可以用自行車輪子來做一個形象的說明。車軸比做旋轉中心，輻條代表想象中離心力的方向線。

當輪子旋轉時，離心力從軸心沿著輻條向四面八方射出，加速旋轉時離心力便會增加。通過自行車輪子的例子，我們知道要想控制好彎道滑行，就必須能夠克服由圓心向外的離心力。事實上，只有在運動員蹬動力量遠遠超過離心力時，才有可能在通過彎道時獲得加速度。

使用有效的彎道交叉步技術，可以使運動員出彎道時的速度大於入彎道時的速度。假設一名運動員以每小時 30 公里的速度入彎道，一旦進入彎道，離心力將迫使運動員向外甩。要想貼近弧線滑行，運動員就必須克服離心力，這樣才能保持入彎道時的速度。運動員必須使用和離心力相當或更大的蹬動力量，才能獲得向前的加速度。因此，運動員在彎道中所獲得的加速度大小，就取決於蹬動力量克服離心力後剩餘的向前的分力大小。

出彎道後離心力消失，這時運動員可以暫時放鬆一下肌肉，將速度降到每小時 30 公里，或者利用這個加速度將速度提高到一個新高度，這要視場上的情況而定。

（三）彎道滑行的身體姿勢

在彎道滑行中，較低的身體姿勢能發揮出更大的蹬動力量，但上體的位置對蹬動力量的輸出效率也起決定性的作用，甚至上體一個微小的錯誤動作都會影響整個彎道技術效果。正確的身體姿勢是保持滑行穩定的主要因素，也直接影響到腿部的動作（圖5-12）。

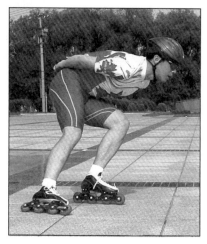

圖5-12　彎道滑行的身體姿勢

1. 頭

頭的位置在彎道滑行中很重要，因為軀幹和肩的位置在很大程度上都受頭的控制。整個彎道滑行中，頭應保持正直，目視前方，不能上下擺動，這是非常重要的。如果頭有上下擺動的跡象，那麼，下肢動作也一定出了問題。

頭的位置通常受視線的影響，所以，在彎道滑行過程中最好目視前方10公尺左右的地方，千萬不能低頭看腳，在安全允許的情況下可以用餘光觀察周圍的情況。

2. 肩

所有的上體動作中，肩部動作無疑是最重要的。與頭一樣，肩膀不能在交叉步滑行時上下擺動。肩膀應稍高於臀部，並保持穩定。扭肩可能是彎道滑行中較常見的錯誤動作，它能減弱蹬動的效果。向內扭肩是最普遍的問題，它不

僅破壞了臀部的穩定性，而且造成了後蹬的錯誤動作（圖 5-13）。

3. 軀　幹

在彎道滑行中，軀幹不可以左右扭轉或上下抖動。它必須充分地向前傾斜，通常軀幹應從直立位置向前傾斜 60°或更大。這一姿勢能減小滑行中身體的空氣阻力，促進上下肢的協調配合，提高蹬動的效率。

圖 5-13　扭肩的錯誤動作

4. 臀　部

雖然上體姿勢直接影響蹬動的效率，但最終還得依靠腿來實現蹬動的過程。上體姿勢固然重要，下肢動作對彎道滑行的影響更是不容忽視的。

在彎道滑行中，腿的用力程度最大，而臀部是控制整個下肢動作的核心。在進行交叉步滑行時，臀部不能上下起伏和左右擺動，臀部肌肉力量的大小能直接影響彎道滑行技術的穩定與否。

5. 蹲屈角度

在彎道滑行中，膝關節的蹲屈角度應與直道一致。一般來說，臀部的高度受膝關節的角度影響，低姿勢能使雙腿側蹬的距離增加，並且可以最大限度獲得加速度。但這樣會加快乳酸在體內的堆積速度，在長距離比賽中是不必要的。

直排輪休閒與競技

（四）右腿的技術細節

在許多方面，右腿的彎道滑行技術比左腿要簡單。而實際上，右腿的蹬動幾乎和直道是一樣的，惟一不同的就是右腿蹬動結束後的收腿過程。

1. 蹬　動

一旦左腿側蹬結束，輪子離開地面收腿，右腿的蹬動便開始了。從右腿承擔體重，到膝關節和髖關節伸展到最大幅度，是右腿蹬動的全過程。右腿側蹬的幅度，取決於蹬動開始時膝關節的角度。右腿蹬動的技術要求，與直道中的蹬動技術是完全相同的。

右腿的蹬動方向，是技術的關鍵。蹬動產生的力應足以克服彎道的離心力，為了使這一環節進行得順暢，必須在保持正確的身體姿勢下，確保右腿從輪子的中部開始用力蹬動，最後移到輪子的前部（圖 5-14）。側蹬開始階段應有

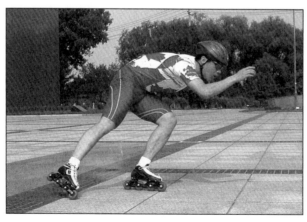

圖 5-14　彎道右腿的蹬動

明顯的加速。

2. 收　腿

右腿抬離地面的動作
與直道滑行中的離地動作
是一樣的，一旦右腿側蹬
結束，輪子應輕輕離開路
面並迅速回收，不能抬離
路面過高。右腿的輪子一
旦不再接觸路面，收腿過
程就開始。右腿的收腿過
程中，要屈髖、屈膝，右
腿向身體中心線方向提收

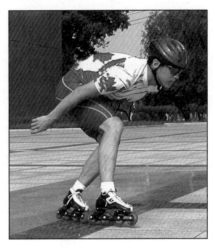

圖 5-15　彎道右腿的收腿

並掠過左腿，保持原有的傾斜角度自然著地。髖關節的彎曲
角度，應以保證左腿充分側蹬為準。

右腿收腿的關鍵環節是當它將要接近左腿的時候，右腳
輪子的後輪應盡量貼近左腳的前輪通過（圖 5-15），但要
避免兩輪相碰。如果右腿後輪遠離左腿前輪通過，那麼左腿
的蹬動效果將大大降低，教練員在側位很容易發現這一錯
誤。運動員必須增強自信，並通過反覆練習來實現完美的收
腿。

3. 著　地

右腿著地應該很自然、順暢。並且在著地的一瞬間，讓
輪子的中部先接觸地面。許多教練員建議運動員先用後輪著
地，這是個好的練習辦法，因為這樣可以使右腿在下次蹬動
時，能從輪子的中後部開始。

右腿著地的方向應與彎道的切線方向一致，身體與地面

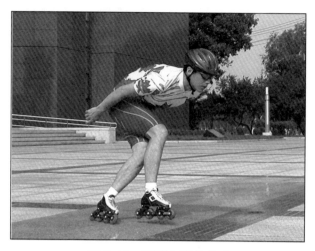

圖5-16　彎道右腿的著地

的傾斜角度不要改變，以便輪子著地後壓力能馬上集中在右腳輪子的內沿上（圖5-16）。要用靈活、協調的著地動作通過彎道，從輪子離開路面到著地，動作應流暢自然，沒有停頓。

（五）左腿的技術細節

　　要做到完美的左腿蹬動是很困難的，起碼比右腿要複雜得多。左腿蹬動技術不同於競速直排輪的任何一個動作環節，因為它蹬動方向不是向左，而是用輪子的外沿，從臀部下方向右蹬出。

1. 蹬　動

　　當右腿離開地面，左腿即開始蹬動（圖5-17）。身體的傾斜角度要盡量的大，左腳用輪子的外沿著地，以便最大限度地克服離心力。要想做到這一點，臀部必須向左傾倒，

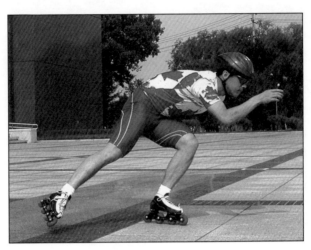

圖 5-17　右腿抬離地面左腿開始蹬動

髖關節始終向左靠住。

　　另一方面，傾倒角度很大程度上是由速度和彎道的半徑來決定的。當然，緊貼彎道的快速滑行需要較大的傾斜角度和一定的膽量，嫻熟的彎道技術能防止離心力將身體推向跑道外側。在整個左腿蹬動過程中，上體都應保持穩定。左腳輪子的著地位置應在身體重心垂線的右側，輪子著地後迅速開始用外沿向右蹬動。這時一定要注意左腿蹬動的方向，如果你的蹬動方向偏後，那麼。蹬動力量將集中在輪子的前部，這會嚴重削弱蹬動的效果。

　　與右腿蹬動一樣，左腿蹬動開始階段也應有明顯的加速。

　　2. 收　腿

　　當左腿完全蹬伸後，右腿已經著地，這時左腿迅速抬離地面，收腿動作開始。與右腿不同的是，在左腿收腿時，直

直排輪休閒與競技

排輪鞋尖指向下方（圖 5-18），而不是平行於地面。膝關節逐漸彎曲，大腿將帶動小腿從身體下方收回，與此同時右腿向右蹬動。這一過程中，輪子幾乎與地面垂直，左腳的前輪盡量貼近右腳跟收回。一旦通過右腿，左腿快速向前帶，沿切線方向自然著地。

圖 5-18　左腿收腿時鞋尖指向下方

　　記住，當左腿進行收腿時，右腿已經開始向側蹬動。在整個收腿過程中，左腿應盡量貼近地面，但要避免接觸路面，更不能妨礙右腿蹬動。

　　3. 著　地

　　當左腿回收到身體下方時，應充分向前提收，著地時稍微遠離右腿，輪子沿切線方向，緊貼彎道的弧線用外沿著地。這一動作將使左腿下次蹬動產生更大的力量，更長的位移。如果左腿沒有充分向前提，那麼，太多的壓力將集中在輪子的前半部，這對提高速度是極為不利的。

　　要想避免這一錯誤動作的發生，左腿著地時，要盡量讓輪子的後半部先著地。

　　重要的一點是，無論哪隻腳著地，其膝關節與腳尖的方向都應與切線方向相同。這一動作不僅能使你順利地扣住彎道，而且能讓上體與下肢在彎道滑行中保持協調一致。左腿著地要盡量自然、流暢，與其他動作很好地銜接。

（六）彎道的擺臂

彎道的擺臂動作與直道的擺臂存在很大不同，直道中擺臂的目的是配合下肢節奏，保持平衡並增加蹬動力量，但彎道中擺臂還有更大的意義。實際上，左臂和右臂在功能上也存在不同。

在長距離比賽中，彎道中只擺右臂。300公尺、500公尺和1000公尺比賽中，通常雙擺臂。多數運動員在比賽的第一個彎道和最後一個彎道採用雙擺臂。

1. 右　臂

滑行中，擺臂與蹬動是同時發生的。在彎道滑行時，擺右臂能幫助身體克服向外的離心力作用，使身體處於合適的位置上，進而提高蹬動力量。

右臂前擺的方向應與彎道弧線一致，這一點很重要，因為它能使蹬動和滑行的方向達到最佳的結合，產生較高的蹬動效果。如果向前擺臂時，按彎道切線方向直直地擺，那麼將導致上體外轉，降低蹬動的效果。

在前擺最高點，肘關節應稍微彎曲，手的位置與下顎基本持平（圖5-19a）。前擺結束時，手的方向應指向前方並與彎道弧線方向一致，但不要超過身體正面的中線。如果前擺臂超過了身體中線，將會使軀幹和肩向內扭轉，這一錯誤也是致命的。當右腿蹬動結束時，右臂擺動也應結束，並在最高點稍有停頓。

右臂到達前擺最高點後，將開始向後擺動。此時，左腿開始通過身體下方向右側蹬動，右臂應該積極擺動配合左腿的動作。

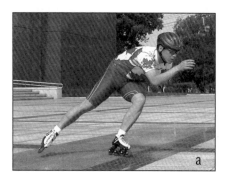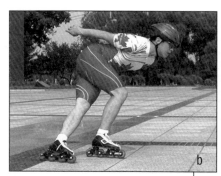

圖 5-19　彎道右臂的擺臂技術

　　向後擺臂時手臂應盡量靠近臀部，這與直道的單擺臂動作有點像，但又不完全一樣。當向後擺臂至最高點時，肘關節不要彎曲，手盡量不要高過頭（圖 5-19b）。否則將造成肩部向外扭轉和左腿後蹬等錯誤動作。

　　2. 左　臂

　　彎道滑行時，左臂的擺動主要是為了保持平衡和儘可能地幫助下肢加快節奏。儘管在彎道滑行中，左臂的擺動效果不如右臂明顯，但如果能和腿的動作配合好，同樣能在彎道滑行中起到提高速度的作用（圖 5-20）。

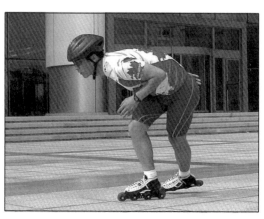

圖 5-20　彎道左臂的擺臂技術

　　左臂的前擺

動作應絕對簡潔，而且幅度較小，動作基本在肘關節上。控制上臂靠近身體前擺，擺動幅度約為 70°～90°。前擺到最高點時，手不要高過下顎，也不能超過身體中線，前臂與上臂的夾角約為 45°。左臂擺動不要影響肩的穩定性，如果動作幅度太大，甚至會破壞整個上體姿勢的穩定。另外，左臂前擺過程不能有停頓。

後擺的關鍵動作仍然在肘關節上，在擺動過程中，手臂的動作一定要與腿的蹬動節奏相一致。就是說，當左臂向後擺至最高點時，右腿應達到最大的蹬伸幅度。後擺結束時，肘關節完全展直，手的高度不要超過臀部。同時，要保持肩和上體的穩定。

（七）彎道技術要點

在全面介紹了競速直排輪彎道交叉步技術後，讓我們再來回顧一下彎道技術的要點。在你的訓練中，時刻記住這些要點，將會對提高成績起到事半功倍的效果。

1.盡量用輪子的中部蹬動，向側蹬動而不是向後蹬；

2.在蹬動過程中，蹬動腿要有明顯的加速；

3.收腿要應盡量貼近地面；

4.盡量用輪子的後半部先著地，並且要落得平穩；

5.盡量保持肩和臀的穩定，使蹬動的效果更好；

6.上體不要起伏，也不能向內或向外扭轉；

7.兩腿始終交替蹬動，沒有消極的自由滑行過程；

8.彎道的蹬動頻率要高於直道。

三、傳統技術分解練習

要想掌握嫻熟的技術，就必須付出時間和精力，透過不斷的實踐，才能獲得進步。競速直排輪的技術雖然複雜，但我們可以將完整的動作分解成若干環節，然後逐一進行練習，這樣會使複雜的動作變得容易起來。

分解練習是掌握嫻熟滑行技術的最佳練習方法。許多有經驗的運動員和教練都是技術專家，但很少有人，甚至沒有人能夠拿出一套完整的、行之有效的練習方法，讓複雜的技術更容易學習。為此，很多練習者浪費了大量的時間，也走了很多彎路。但運用下列練習手段和方法，你不但能學到標準的直排輪動作，而且會提高你敏銳的預知能力，加快你的學習進度。即使是高水準的運動員也應定期來做這些分解練習，以便保持良好的技術感覺。

（一）練習的原則

這種練習方式好像是一個「積攢」的過程，因此效果十分明顯。這些訓練方法由實踐證明也都是行之有效的。每一個練習都建立在前一個難度較低的練習基礎之上，並注重技術性和感知性。這種分解再集中的辦法最終會使你將所有的分解動作成功地組合成一個完整的技術動作，進而熟練掌握。不過，在練習時要注意以下幾點原則：

1.不用考慮能力的問題，所有練習者應以第一個動作爲起點，按順序慢慢熟練後，再進入下一個動作的練習。

2.每一個動作都要練習到輕鬆自如，達到不再出錯的程

度，才可以進行下一個動作的練習。

3.當你完成了一個比較難的動作之後，回過頭來，再復習一下上一個動作，這樣你會把動作做得更完美，並且記憶深刻。

4.即使是最有悟性的運動員也需要知道自己的動作是什麼樣。因此，信息反饋是直排輪運動員走向成功的重要因素。觀察另外一個運動員動作的好與壞或傾聽教練對你動作提出的建議，還有利用錄影等方式改正技術，都是獲得進步的好辦法。

5.所有的分解動作，不管是靜態的還是動態的，都需要向前的初速度。雖然不一定很快，但必須能在不施加外力的情況下，自由滑行約 15 公尺左右。

（二）直道分解練習

接下來的每個分解動作，都包括練習目的、方法、要求和將會出現的錯誤及糾正方法，最後還有為加大訓練難度而設計的難度練習。實際上，講出所有練習的錯誤是不可能的，也沒必要。這裡所指出的練習錯誤，都代表著直排輪練習中最普遍的現象。

在這一部分的練習中，前四個是靜態分解練習，而後三個是動態分解練習。之所以稱之為靜態練習，是指在練習時，先獲得一定的初速度，然後在自由滑行時做出相對靜止的動作。靜態分解練習主要解決滑行中身體基本姿勢的問題，因此，在進入動態分解練習之前要牢牢掌握靜態分解練習的動作。

在完成動態分解練習時，肢體需要有積極的滑行動作才

直排輪休閒與競技

能完成。這些練習強調連續性和協調性，更準確、嚴格地說，動態分解練習除了需要下肢積極地運動外，還需要上肢的配合。

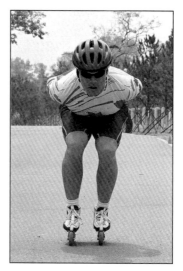

1. 基本姿勢頂沿滑行

目的：掌握直道滑行的基本姿勢，增強用輪子頂沿滑行的能力。

方法：正常滑行幾步，獲得初速度後，保持基本姿勢，用輪子的頂沿做直線自由滑行（圖 5-21）。

圖 5-21　基本姿勢頂沿滑行

要求：兩腳分開與肩同寬，膝關節角度約 100°（膝蓋向前頂超出腳尖）。重心垂線通過鞋的中部，上體與水平面的夾角約 30°，後背呈流線型，雙手自然互握背在腰部。抬頭，目視前方，兩條腿均勻地承擔體重。自由滑行時，保持踝關節直立，用輪子的頂沿著地滑行。

錯誤 A：膝關節彎曲不夠。

糾正方法：用輪子的前部頂住一面牆，然後彎曲膝關節，直到膝關節碰到牆為止。

錯誤 B：重心偏前，過多的壓力集中在鞋的前部。

糾正方法：抬高上體，臀部向後坐，好像即將坐在一把椅子上。

難度練習：要想加快進步，可以嘗試將鞋帶放鬆滑行，但前提是必須保證動作正確。

2. 基本姿勢外沿滑行

目的：鞏固直道滑行的基本姿勢，提高用輪子外沿控制滑行的能力。

方法：自由滑行過程中，保持基本姿勢，雙踝外倒，兩膝保持兩拳遠的距離（圖5-22）。

要求：保持上一個分解練習動作的身體基本姿勢，雙踝外倒，兩膝分開，體會用輪子外沿控制滑行的感覺。確保滑行的路線是直線。

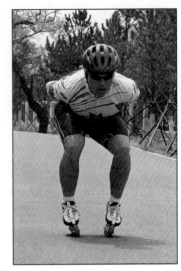

圖5-22　基本姿勢外沿滑行

錯誤A：滑行的路線不直。

糾正方法：檢查雙腿是否均勻地承擔了體重，保持兩腳平行，腳尖向前。

錯誤B：踝關節外倒不對稱。

糾正方法：先在靜止狀態下進行練習。

難度練習：兩膝保持一拳遠的距離，雙踝外倒，重複練習；雙膝儘可能地靠近，重複練習。

3. 側蹬姿勢滑行

目的：在蹬動腿完全伸展的情況下，提高支撐腿承擔體重平衡滑行的能力。

方法：蹬動腿向側蹬出後，支撐腿承擔體重，保持基本姿勢沿直線滑行（圖5-23a和b）。兩腿交替練習。

要求：蹬動腿向正側方伸展，膝關節稍微有一點彎曲。

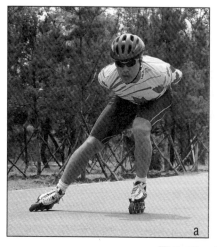
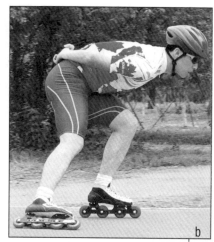

圖 5-23　側蹬姿勢滑行

蹬動輪應向前領先支撐輪一點。支撐腿膝關節角度在 100°左右，並承擔絕大部分體重。支撐腿用輪子外沿滑行，肩部稍高於水平面，上體保持正直，不要向左或向右扭轉。保證滑行路線是直的。

　　錯誤 A：蹬動腿在側位時，滑行方向改變。

　　糾正方法：稍微向前挪動蹬動腿，確保體重落在支撐腿上。

　　錯誤 B：肩部扭動。

　　糾正方法：讓上體完全落支撐腿上，目視前方。

　　難度練習：蹬動腿稍微抬離地面，重複練習。加大支撐腿外沿滑行的傾斜角度，重複練習。

　　4. 單支撐平衡滑行

　　目的：提高單腿支撐平衡滑行的能力。

　　方法：獲得一定的初速度後，保持上體基本姿勢，單腿

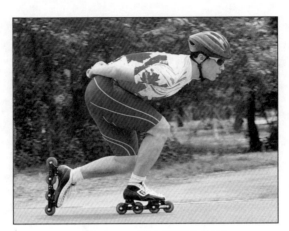

圖5-24　單支撐平衡滑行

支撐沿直線自由滑行（圖5-24）。兩腿交替練習。

要求：支撐腿承擔大部分體重，重心垂線通過支撐腳的中部，膝關節角度在 100°左右。浮腿前輪著地或抬離地面，浮腿大腿與地面垂直，小腿放鬆，腳尖垂直指向地面。支撐腿的輪子用頂沿或外沿滑行，保證滑行路線是直的。

錯誤 A：滑行路線總是向浮腿一側扭轉。

糾正方法：減少浮腿的壓力，試著讓浮腿靠近支撐腿。支撐腿用輪子頂沿或外沿接觸地面滑行。

錯誤 B：肩向一側扭轉。

糾正方法：加大蹲屈幅度，浮腿貼近支撐腿，目視前方。

難度練習：將浮腿的輪子抬離地面，重複練習。盡量加大支撐腿輪子向外傾斜的角度，重複練習。

5. 單腿蹬動

目的：改善直道滑行中單腿蹬動的技術。

直排輪休閒與競技

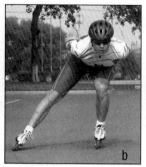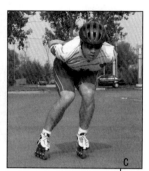

圖 5-25　單腿蹬動

　　方法：由滑行的基本姿勢開始（圖 5-25a），然後一條腿向側蹬出，達到膝關節展直的程度（圖 5-25b），控制上體在支撐腿的上方，並開始收腿，將浮腿的輪子稍微向內轉，使其向內滑回（圖 5-25c），回復滑行的基本姿勢後，再向側蹬出。重複幾次，然後換另一腿練習。

　　要求：支撐腿承擔體重，膝關節角度始終保持在 100°左右。蹬動腿向側伸展，直到膝關節展直。輪子始終接觸地面，蹬動腿向內滑回時，也不能離開地面。臀部和肩部保持穩定，沿直線滑行。

　　錯誤 A：蹬動方向不是向側，而是向側後。

　　糾正方法：改變身體重心位置，稍微向後移，從鞋子的中部開始蹬動，並可以試著向側前方蹬動。

　　錯誤 B：蹬動或回收時扭肩。

　　糾正方法：上體和支撐腿的大腿始終要與滑行方向保持一致，目視前方。

　　錯誤 C：蹬動腿在回收過程中，總是落後於支撐腿。

　　糾正方法：壓低蹲屈角度，控制身體重心移向鞋的後

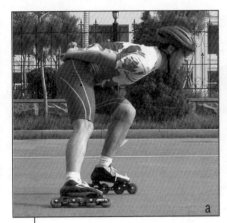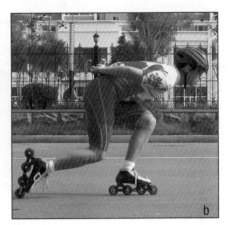

圖 5-26　蹬動收腿

部。

難度練習：連續交換蹬動腿，左腿蹬出，收回。然後右腿蹬出，收回。反覆練習。

6. 蹬動收腿

目的：掌握直道滑行簡潔的收腿方式。

方法：蹬動腿向側蹬出直到膝關節展直（圖 5-26a），浮腿直接回收，膝關節彎曲，腳尖自然下垂，前輪著地，保持姿勢自由滑行（圖 5-26b）。兩腿交替進行。

要求：在整個動作中，支撐腿的膝關節角度要保持在100°左右。蹬動腿要向側蹬出，直到膝關節展直。踝關節正直。在浮腿收腿時，大腿帶動小腿直接向支撐腿靠攏，膝關節逐漸彎曲，並使鞋的前輪著地滑行。保證滑行路線是直的。

錯誤 A：上體不能保持平穩，滑行成曲線。

糾正方法：減小蹬動力量，並且蹬動腿不要承擔體重。

直排輪休閒與競技

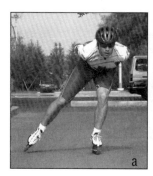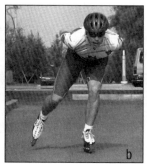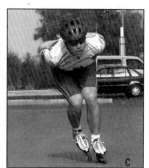

圖 5-27　完整動作

錯誤 B：無法控制平衡，不能完成這個練習。

糾正方法：先在靜止狀態下練習，手扶一個固定物體來維持平衡。

難度練習：連續交換蹬動腿練習。左腿蹬出，收腿，自由滑行；然後右腿蹬出，收腿，自由滑行。反覆練習。也可在收腿過程中，將浮腿抬起增加難度。

7. 完整動作

目的：合併已學過的所有分解動作，將移動重心技術運用到此練習中。

方法：蹬動結束（圖5-27a），輪子離地並直接回收至後位（圖5-27b），浮腿向前帶的同時，臀部開始向浮腿一側傾倒，浮腿稍提前於支撐腿用輪子的外沿著地（圖5-27c），這時浮腿轉為支撐腿並開始下一次蹬動。兩腿交替滑行。

要求：所有動作都要遵循完整直排輪傳統技術動作的要求。蹬動結束，浮腿盡量貼近地面收腿。在收腿動作結束時，臀部開始向浮腿方向傾倒，上體與臀要同時水平移動。

移動重心的同時，浮腿輪在支撐腿稍前一點的地方著地。

錯誤 A：體重集中在支撐腿輪子的前半部分，造成重心偏前。

糾正方法：保持基本姿勢，身體重心稍向後移，浮腿輪要在支撐腿前面的位置著地。

錯誤 B：支撐腿輪子向內倒。

糾正方法：加強單支撐平衡滑行的能力，保持上體的基本滑行姿勢。

難度練習：放慢動作節奏，增加滑行距離，提高單腿平衡滑行和移動重心的能力。

（三）彎道分解練習

彎道交叉步技術的關鍵就是蹬動方向，蹬動腿應從輪子的中部開始發力，一直到蹬動腿完全展直，這一過程的主要精力都要集中在臀部和腿上。

但是，上體的位置仍然扮演著重要角色。彎道滑行過程中的許多錯誤動作都和上體姿勢密切相關，所以，合理的上體姿勢是首要的。

下面的分解練習，包含了大多數教練員和運動員經常使用的基本練習動作。在完成同一練習時，可以採用固定半徑和變動半徑兩種練習方式。

固定半徑練習就是使用半徑相同的彎道進行練習的方法（圖 5-28a）。這種練習對場地要求不高，一般來說，環形場地的半徑在 3 公尺左右即可，因為這些分解動作的速度是相對較慢的。

變動半徑練習就是指在彎道分解練習中，滑行半徑不斷

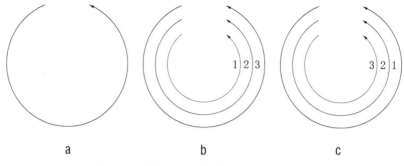

圖5-28　採用不同彎道半徑的練習方式

變化。它包括兩種變化方式：一種是隨著速度，圈數的增加，半徑的大小也在增加（圖5-28b）。這種滑行做起來很簡單，因為下肢連續做功，速度不斷提高，離心力也逐漸變大。在這種情況下加大滑行半徑，是很容易的。因此，這種練習形式比較適合初學者。另一種變化方式是在完成練習的過程中逐漸縮小滑行半徑（圖5-28c），這種練習方式相對要難一些。

因為在速度加快後，離心力逐漸變大，使練習者很難扣緊彎道。要想解決這個問題，就必須加大身體的傾斜度。這種練習形式適合有一定訓練基礎的練習者。

1. 右腿蹬收

目的：練習用鞋的中後部蹬動，掌握彎道滑行右腿蹬動技術。

方法：獲得一定初速度後，左腿彎曲，外沿著地支撐體重，呈彎道滑行基本姿勢（圖5-29a）。右腿直接向側蹬出，左腿支撐體重並保持平衡，這一階段要維持三秒鐘以上，不要使右腿在滑行中落後（圖5-29b）。然後右腿貼地

圖 5-29　右腿蹬收

收回，再次蹬出，沿彎道滑行，反覆練習。

　　要求：右腿蹬動之前的膝關節角度約為 100°。在右腿蹬收過程中，雙腳都不能離開地面。左腿保持膝關節 100°的蹲屈角度，外沿著地並承擔體重，輪子指向彎道的切線方向。兩隻腳都必須有一定的傾斜角度，使壓力集中在輪子的左邊，雙臂自然背在身後。

　　錯誤 A：右腿蹬出後方向不是向側，而是向側後。

　　糾正方法：左腿支撐體重，右腿向側前方蹬動。

　　錯誤 B：上體向左或向右扭轉。

　　糾正方法：髖關節向左靠住，確保左腿承擔全部體重。

　　難度練習：單擺臂或雙擺臂配合右腿蹬收動作。

　　2. 左腿蹬動

　　目的：練習用鞋的中後部蹬動，掌握彎道滑行左腿蹬動技術。

　　方法：獲得一定初速度後，左腿從右腿後向右蹬出，右

圖 5-30　左腿蹬動

腿支撐體重平衡滑行。左腿在蹬直的狀態下保持幾秒（圖 5-30），然後回復到開始姿勢。沿彎道滑行，反覆練習。

　　要求：左腿從右腿後向右蹬出，一旦形成交叉，右腿膝關節角度應保持在 100°左右。雙輪不要離地，使用輪子的左邊沿與地面接觸。左腿向右蹬出到達完全伸展後，左膝應靠近右腿，兩腿不要拉開過大的距離。

　　錯誤 A：左腿蹬動方向偏後，造成兩腿距離過大。

　　糾正方法：降低重心，使左腿膝關節靠近右腿。另外，左腿蹬動時，盡量用鞋的後半部向側蹬。

　　錯誤 B：肩部扭轉。

　　糾正方法：髖關節向左靠住，右腿完全承擔體重。

　　難度練習：單擺臂或雙擺臂配合左腿蹬動。

3. 貼地交叉步

　　目的：在保持雙輪不離地的情況下，練習彎道交叉步技

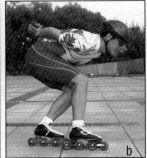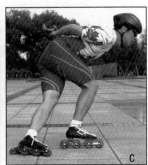

圖 5-31　貼地交叉步

術。

　　方法：從彎道基本滑行姿勢開始，右腿向側蹬伸至最大幅度，保持這種姿勢三秒鐘左右（圖 5-31a），然後，右腿從左腿前面收回（圖 5-31b），與此同時左腿向右蹬出（圖 5-31c），保持三秒。左腿回收，同時右腿再次蹬出。雙腳不要離地，動作盡量緊湊。沿彎道滑行，反覆練習。

　　要求：右腿蹬直後，左腿應完全承擔體重。在收右腿時，右腳後輪應盡量靠近左腳前輪通過。同樣左腿側蹬時，兩腳位置也要盡量靠近。

　　錯誤 A：雙腳都向側後蹬。

　　糾正方法：髖關節向左靠住，重心稍向後移，保持肩部不要向內轉動。

　　錯誤 B：蹬動時，壓力集中在鞋的前部。

　　糾正方法：上體抬高，重心向鞋的後部移動。

　　難度練習：單擺臂或雙擺臂配合雙腿蹬動練習。

直排輪休閒與競技

四、雙蹬技術

很早以前，荷蘭的滑冰運動員希望找到一項在冬天和夏天都能進行滑行的體育項目。直排輪運動無疑給他們帶來了福音，但兩者在滑行技術上逐漸產生了差異。荷蘭人非常熱衷於滑冰技術，而不喜歡外表粗糙的現代直排輪技術。同時，他們還希望能漸漸影響到歐洲其他流行直排輪的國家，也使用傳統速滑技術。這種技術儘管很有效果，但現在看來，它並不能最大限度地獲得速度，而一種新的技術正在向人們展示它無法阻擋的魅力。

（一）雙蹬技術的發展

在北美洲和世界上大多數地方，最早的競速直排輪比賽使用的是雙排四輪鞋。比賽中，運動員漸漸意識到單排直排輪鞋要比雙排四輪鞋靈活而且快速。1992 年在威尼斯舉行的世界直排輪比賽中，義大利使用單排鞋的運動員完全控制了比賽的局勢。第二年在美國科羅拉多的世界錦標賽上，幾乎所有的運動員都改成了使用單排直排輪鞋。

改用單排直排輪鞋後，運動員一直在模仿速度滑冰的技術，畢竟兩者太相像了。經過幾年的實踐和摸索，傳統技術已經接近完美。可是，當一種被稱為「Double-push」（雙蹬）的技術出現後，熱衷於傳統技術的人也開始動搖了。儘管我們還沒有完全證實「雙蹬」技術的優越性，但事實上，它的優勢是有目共睹的。

1993 年北美少年錦標賽在加拿大的安大略省舉行，所

有的觀眾目睹了新技術時代的開始。人們驚奇地發現美國少年 Chad Hedrick 展示了一種完全不同的滑行技術。他的滑法不止是奇怪，而且跟所有的傳統滑行技術相違背。他的風格被稱作「剪刀式」或「十字架」。

1994 年在法國舉行的世界錦標賽，Chad 吸引人的不止是那輕鬆而有力的動作，更主要的是他那獨特的技術魅力。七個月之後，1995 年在阿根廷舉行的「泛太平洋杯」比賽中，大部分頂尖高手都採用了這種技術。一些上一年成績處於中游的選手，由於使用了這種技術，甚至具備了競爭冠軍的實力。現在，幾乎所有世界一流的男選手都使用「雙蹬」技術，而女性選手使用這種技術的比率還很低。究竟是誰首先發明了「雙蹬」技術，仍是爭論的焦點。但是，人們不否認是 Chad 將這一技術首先展示給大家，並且認為他是這一技術的代表者。

將動態的、複雜的滑行技術轉變為文字，是一項很難的工作。雖然一段錄影帶可以輕鬆展現動作的全過程，但你卻不能理解滑行者的真正感覺和技術實質。一張技術照片能勝過上千的文字，但它也只能描述單個動作的瞬間，何況我們要向大家介紹的是人們並不熟悉的「雙蹬」技術，其難度就更大了。這裡我們將盡力為讀者提供最好的插圖，運用最精準的文字來描述這一技術動作。

（二）雙蹬技術細節

競速直排輪是由技術和力量的結合，來獲得高速度的體育項目。雙蹬技術並不是對傳統技術的否定，而是一種發展，在不掌握傳統技術的情況下，學習雙蹬技術其實是不太

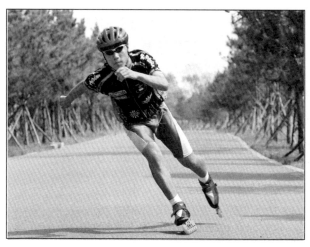
圖 5-32　全新的雙蹬技術

可能的。但是，當你達到一定的訓練水準後，傳統技術常常
會限制速度的提升。如果要追求更快的速度，那就應該放棄
原有的傳統技術，使用雙蹬技術。

　　傳統滑行技術的蹬動、滑行和重心移動等技術環節對專
業直排輪選手來說略顯古板，這些技術都不能準確表達競速
直排輪運動的發展方向和要求。而雙蹬技術卻賦予了直排輪
運動全新的技術概念（圖 5-32）。

　　雙蹬技術把原來的一次蹬動變成了兩次蹬動，儘管這種
兩次蹬動並不明顯，但是運用這一技術，卻能使運動員獲得
比原來高很多的速度。傳統技術的力量是用在正常的蹬動過
程，而雙蹬技術則巧妙地利用了自由滑行階段，來增加了一
次蹬動，這正是它優越性的表現。

　　事實上，雙蹬技術完全改變了傳統技術的動作結構。傳
統技術中的蹬動、滑行和收腿，在雙蹬技術中幾乎是同時發

生的。因此，雙蹬技術描述起來就更加複雜。它給傳統技術中的「支撐腿」賦予了新的意義，因為滑行腿在支撐身體的同時，又在不斷地向身體中心方向收蹬。所以，我們把滑行腿稱做「收蹬腿」和「支撐腿」，這無疑增加了技術的複雜性。我們有必要分析這種運動形式的技術細節，但分析時一定要注意這些動作環節不是分離獨立的，而是同時發生的，這才組成了複雜的運動形式。雙蹬技術的運動順序是：蹬動、著地、外沿向內蹬（滑行）、收腿。

1. 蹬動

雙蹬技術的側蹬與傳統技術基本是一樣的，但在一定程度上，側蹬的位移要比傳統技術的位移小一點。兩者在滑行過程中則表現出很大的差異，用雙蹬技術滑行時，支撐腿不單單是自由滑行，而是有一個向內收蹬的動作，這樣做的結果必然使支撐腿的蹬動開始點更偏向內側（圖 5-33）。

這其實是雙蹬技術一個極其有利的條件，從這個偏內的位置開始蹬動，能最大限度地增加蹬動幅度和位移，而且不用痛苦地強迫自己壓低身體姿勢，就能有效地增加蹬動距離。同時，這還能將消極的自由滑行階段變成積極的加速階段。這一動作，在開始練習時容易造成混亂，這是雙蹬技術和傳統技術天生的矛盾。

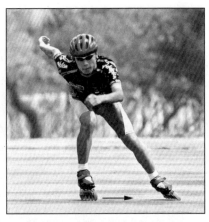

圖 5-33　雙蹬技術向內的蹬動

2. 著地

經過多年不斷地學習和改進，雙蹬技術已日趨完善，人們逐漸發現了一個最難解決的技術問題：收腿後浮腿如何著地。

在傳統技術中，當重心開始向浮腿一側移動，浮腿就要靠近支撐腿，在身體重心投影點的內側著地。但在雙蹬技術中，卻要在著地之前耽擱一下，並且浮腿要落在身體重心投影點的外側。這個動作很重要，如果著地位置不正確，雙蹬技術就無法完成。掌握著地技術是學習雙蹬技術的前提，而這也是比較困難的。因此，我們用大量的插圖和文字來詳細說明雙蹬技術的這一環節。圖 5-34，a-e 的照片是浮腿收至支撐腿後並著地的全過程。

請注意，在浮腿著地的同時，另一條腿的動作。

圖 5-34，a：收蹬腿（支撐腿）向內收蹬已經超過了身體中線，這時仍是用輪子的外沿滑行。浮腿在支撐腿後面，進行最後階段的放鬆並準備下次蹬動。

圖 5-34，b：在蹬動階段的初期，支撐腿開始向外滑出，但仍然要用輪子的外沿控制滑行，然後逐漸轉為內沿。傳統技術的這個階段，浮腿的輪子早已貼著支撐腿的輪子著地了。但在雙蹬技術中，浮腿的輪子和身體的重心都要向支撐腿的另一側大幅度移動。當身體的重心開始從支撐腿向浮腿方向移動時，浮腿的輪子也要向側跨出。

圖 5-34，c：身體重心繼續向浮腿方向移動，支撐腿開始向外加速蹬動。對比圖 b 和 c，可以看出蹬動腿的輪子，已經完全轉為內沿控制滑行了。浮腿輪子繼續向遠離蹬動腿的方向移動。

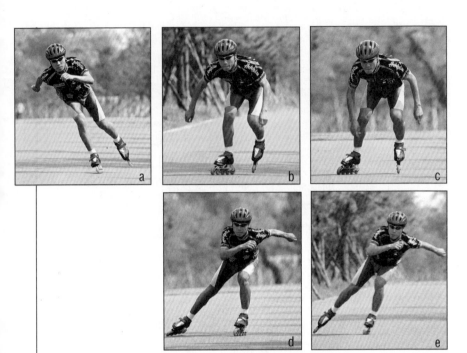

圖 5-34　雙蹬的著地技術

　　圖 5-34，d：當蹬動動作結束後，浮腿遠離蹬動腿，腳尖稍向內扣著地。與傳統技術對比一下，我們會發現雙蹬技術的著地時機要晚很多，當浮腿著地時，蹬動幾乎結束。浮腿著地後，所有的體重在一瞬間都落在了這條腿上。這時浮腿變成了支撐腿，這一步將促使收蹬力量的形成。注意，著地後輪子外沿的角度。

　　圖 5-34，e：現在，輪子已經著地了，並且用輪子的外沿控制滑行，重心繼續向支撐腿方向移動，這時支撐腿有效的「向內收蹬」動作便開始了。注意，支撐腿的腳尖必須稍微內轉，來促使向內收蹬和支撐腿向內滑行軌跡的形成。從

直排輪休閒與競技

圖 5-35　雙蹬技術的收腿動作

臀和肩的位置，可以明顯地看出，全部的體重已放在了收蹬腿（支撐腿）上了。繼續向支撐腿方向移動重心，能更好地促進向內收蹬的效果。

在極短的時間內，一條腿產生了兩次推動力，最大限度地創造了向前的動力。它還實現了蹬動和收腿間的自然轉換，並且巧妙地解決了傳統技術收腿過程中減速的情況。

3. 收腿

在雙蹬技術中，收腿動作是很重要的。依靠浮腿收腿的配合，支撐腿的向內收蹬動作將更自然、流暢，身體的平衡也更容易控制。 收腿動作的好壞直接影響到臀部的穩定，同時也影響著地動作和隨後的內蹬動作。

與傳統的收腿路徑相比，雙蹬技術的收腿動作更加直接（圖 5-35a 和 b）。浮腿的輪子幾乎徑直收到支撐腿的側後位，這一動作比傳統技術優越的地方是：減少了收腿的時間。由於人們發現輪子和地面之間的摩擦力較大，所以就盡量加快頻率、減少滑行時間，這是非常正確的。而直接收回

浮腿，加快了滑行的節奏，同時對支撐腿「向內收蹬」時的平衡控制也有很大幫助。

4. 滑行

傳統滑行技術包括自由滑行階段，支撐腿位於身體的下方，滑出了一條向外的弧線，臀部和腿部的肌肉在自由滑行時是緊張的。這種能量的付出，不能獲得向前的推動力。這些低效的運動形式，將迫使肌體過早地耗盡能量，很快產生疲勞。

圖 5-36　傳統技術的自由滑行階段

傳統技術的自由滑行階段使速度降低，直到再次蹬動，才能獲得新的加速度。這好像一艘船，每劃一次槳，船就獲得一次加速，當槳離開水面，準備下次劃動時，速度便開始下降。一旦槳再次進入水中劃動，船就又獲得了加速。這種劃槳行船的方式很像傳統的滑行技術（圖 5-36），在自由滑行階段速度損失較大。

與傳統技術形成鮮明的對照，雙蹬技術在運動中除去了肌肉的等長收縮過程，而採用了更有功效的運動形式。傳統技術滑行的減速階段正是雙蹬技術中支撐腿向內收蹬的階段，運動員可以利用這一時機獲得更大的推動力。現在，我們知道雙蹬技術優越於傳統技術的最大特性是：在一步滑行

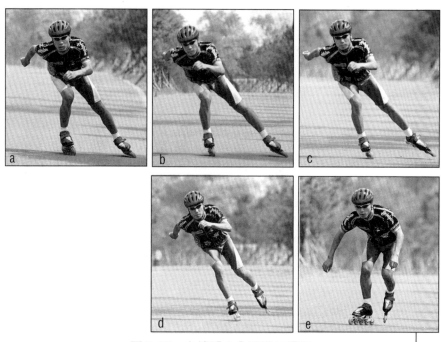

圖 5-37　支撐腿向內蹬動的過程

中能產生兩次蹬動的效果。這樣，便更容易保持原有速度，獲得加速度。再一次用船的例子來說明，雙蹬技術就相當於給船裝了兩副槳，一副槳剛離開水面，另一副槳又已經開始劃動了。這樣就沒有了降速的過程。

　　向內收蹬的效果直接受浮腿著地準確性的影響。圖 5-37，a-e 描述了從著地開始到支撐腿向內蹬動結束的動作變化過程，以及由向內蹬到向外側蹬的轉變過程。我們可以清晰地看到，身體位置在傳統技術與雙蹬技術中存在明顯的差異。

　　圖 5-37，a：浮腿輪著地變成支撐腿，臀部和身體重心

繼續向著地腿方向移動，這是很重要的。這一環節能夠促使支撐腿向內滑行，並形成最初的向內收蹬動作。一瞬間，直排輪鞋有一個向內的滑行軌跡。重心的積極移動和支撐腿的積極收蹬將產生更大的推動力。

圖5-37，b：用輪子的外沿向內收蹬時，支撐腿幾乎承擔了全部體重。臀和身體重心繼續向收蹬腿方向移動。

圖5-37，c：支撐腿繼續向內收蹬，浮腿的膝蓋開始彎曲，並進入收腿階段。這時身體的傾斜角度大約在15°～20°左右。

圖5-37，d：向內收蹬達到最大幅度時，支撐腿與地面的接觸點將超越身體的中線，浮腿已經徑直向支撐腿靠攏。這時身體的傾斜角度已經達到最大，大約是25°～30°。達到這一點後，重心將繼續向支撐腿方向移動。如果運動員在此階段靜止，那麼，他必然會摔倒。但是，有浮腿幫助維持平衡，並利用改變滑行軌跡的辦法，是不會讓意外出現的。支撐腿保持這一姿勢只是極短的一瞬間。隨後，滑行軌跡開始向外轉。

圖5-37，e：支撐腿雖然已經開始向外滑，並由外沿控制滑行向內沿轉變，但尚未向側蹬出。這時，重心開始向浮腿方向移動。在剛開始移動重心時，支撐腿的輪子仍沒有變為內沿，直到浮腿移過身體的中線，支撐腿才由外沿滑行完全轉為內沿滑行。這一環節是飛快的，因為支撐腿一旦轉為內沿滑行，便開始了向側的蹬動階段。臀和身體重心繼續向浮腿方向移動，為浮腿的著地做準備。

5. 上體和擺臂

使用雙蹬技術滑行時，通常採用雙擺臂，也有人喜歡背

手滑行。上體姿勢可以稍高，而且允許有小幅度的擺動，這一點不同於傳統技術。這種擺動主要起到配合下肢收腿和維持平衡的作用，而且這些小的擺動能使運動員的動作節奏更鮮明。競速直排輪比賽一般採用集體競賽形式，因此要經常調整步伐，保持速度和頻率。適當的擺肩可以提高向內收蹬時身體的穩定性，並能加快收腿的速度和節奏。儘管這個小環節可能在雙蹬技術中不是主要的，但與其他因素相結合，就會產生驚人的效果。

6. 技術和風格

許多運動員和教練員錯誤地將滑行技術與風格混為一談。明白二者之間的區別，是非常重要的。技術是嚴格遵循力學原理的運動形式，而風格是指個人的長處和鮮明特徵，它是建立在基本技術之上的。兩個技術相同的運動員，能夠表現出不同的運動外形，那就是他們擁有不同風格。

傳統技術的運用已經相當準確、完美，但傳統的滑行技術限制了某些具有創新意義的動作。雙蹬技術開創了新的運動形式，它具有高度的易變性，某些技術參數可根據比賽中的情況而改變。這將給運動員帶來更大的發揮空間。

（三）雙蹬技術的優勢

現在我們應該很清楚，什麼是雙蹬技術。在滑行中實踐一下，也許會幫助你更好地理解前面所講的理論。與傳統技術相比，雙蹬技術的優越性主要表現在以下幾方面。

1. 動力增加

雙蹬技術的最大優點是：它可以在傳統技術的自由滑行階段（降速階段），產生實實在在的推進力。支撐腿用外沿

向內收蹬，在大腿肌肉的作用下，推進力產生在輪子的外沿上，這種力與內沿側蹬產生的力是一樣的。因此，雙蹬技術使運動員在每一步的滑行中都比傳統技術獲得更多的推進力。那麼，雙蹬技術與傳統技術的一次蹬動相比，是否需要付出雙倍的體能呢？不是的。傳統技術滑行中，單支撐自由滑行階段肌肉同樣要付出體能來維持身體的平衡，而雙蹬技術只是將這一階段轉變為可以產生額外推動力的蹬動階段，但能量消耗並不大。

2. 蹬動幅度增大

提高速度的最好辦法是增大蹬動的幅度和加快蹬動節奏。蹬動幅度是輪子從開始蹬動到結束所經過的距離。傳統技術要想增加蹬動幅度，惟一的辦法是降低重心，壓低膝關節角度。

但研究表明，過小的膝關節角度，將會增加滑行中股四頭肌的負荷。肌肉的這種緊張狀態將導致代謝過程中乳酸的迅速積累，並影響到肌肉的做功能力。膝關節深彎曲是傳統技術為了達到增加蹬動幅度而採取的惟一辦法，但這樣做太費力了，還會引起肌肉過早疲勞。同樣，加快節奏也會大量消耗體力，在長距離比賽中並不是好辦法。

雙蹬技術雖然不能完全解決這些問題，但至少可以減少許多不必要的能量消耗。支撐腿可以在它向內蹬動的過程中超過身體中線，那麼，同樣可以從那個位置再向外蹬。這與先前的傳統技術相比，在同樣的膝關節角度下，蹬動距離卻增加了。

如果一名運動員用傳統技術，另一人用雙蹬技術，那麼兩者相比，用雙蹬技術的人身體姿勢很高，但蹬動距離卻相

同；如果兩人採取相同的蹲屈角度，那麼雙蹬技術將獲得極大的蹬動距離。在相同的身體條件下，使用雙蹬技術就會增大蹬動的幅度。同時還會減慢肌肉中乳酸的生成速度，提高肌肉的工作效率。

3. 節省體力

雙蹬技術能夠用較小的力量輸出，保持較高的速度，從而提高效率、節省體力。由於輪子和地面的摩擦，在傳統技術的自由滑行階段速度已經有所下降，當再次蹬動時蹬動腿要消耗較多的能量；而雙蹬技術允許運動員在上次蹬動結束的同時進行下一次蹬動，因而速度始終沒有降低。

比較起來，傳統技術滑行是一種相對變速的滑行，而雙蹬技術滑行則是相對勻速的滑行。所以，使用雙蹬技術能夠節省體力。

4. 變速快

雙蹬技術的另一個突出優勢是：它那簡潔的動作可以使勻速滑行突然變成極速滑行。這種技術優勢在長距離比賽中表現得更加明顯。

使用傳統技術的運動員只能利用壓低姿勢和加快頻率來加快速度。而雙蹬技術的加速過程會讓你有驚人的發現：浮腿向側跨出，遠離支撐腿並超過身體中線著地，為向內收蹬提供更大的蹬動距離（圖5-38a）。當收蹬腿向身體內側蹬至最遠點時，膝關節前頂並有蹬展的動作（圖5-38b）。雙擺臂補充蹬動力量並維持身體平衡。上體有輕微的扭轉動作，這可以加快收腿速度、提高頻率。

圖 5-38　雙蹬技術的優勢

（四）技術的選擇

　　傳統技術幾乎沒有給運動員留一點自由發揮的餘地，滑行中運動員惟一可以改變的就是膝關節角度和步頻，而雙蹬技術允許運動員根據不同情況而採取相應的技術變化。事實上，運動員使用雙蹬技術後，將會有更多的機會可以利用。在雙蹬技術練習上，我們還需要更多的探索與磨練，才能創造出合理、舒適並適合自己特點的技術風格。

　　雙蹬技術的節能性和高效性是傳統技術無法比擬的，既然它的優勢這麼大，那我們是否應該放棄傳統技術呢？毫無疑問，現在越來越多的運動員使用了雙蹬技術，但能夠掌握其核心技術並用好它的並不多。

　　許多選手能夠在慢速滑行中運用雙蹬技術，卻不能在比賽中充分地發揮出來。所以說，雙蹬技術並非適合所有人。

選擇傳統技術還是雙蹬技術，要根據個人的身體條件和訓練水準來定，另外，平衡能力也是掌握雙蹬技術的重要條件。如果訓練水準較低，平衡能力差，那就無法達到雙蹬技術的基本要求，學習起來只會白白浪費時間。所以，對於身體條件和訓練水準相對較差的運動員，也許傳統技術更適合。反過來，如果傳統技術的專項基礎太好，那麼，在學習雙蹬技術時也會浪費很多時間。

由於傳統技術與雙蹬技術的根本區別，使得原有的很多經驗在學習雙蹬技術時變得毫無用處，而且傳統專項基礎好的運動員得花大量時間和精力去打破已經習慣了的運動形式，從這一點上說，是很不值得的。所以，要選擇適當的時機學習雙蹬技術，才能少走彎路。

在教學上，雙蹬技術有它不利的一面。雙蹬技術無法完全依靠教練的教授來獲得，而更多的是依靠運動員個人的悟性。一部分運動員是模仿其他運動員的滑行，學到的雙蹬技術。他們通常花費大量時間觀察、模仿、實踐並自我改進，最後獲得了成功。從雙蹬技術出現至今，很少有教練員和運動員能真正理解雙蹬技術的力學原理。甚至現在，還有一些運動員抵制學習這種技術。

無論使用哪種技術，都要經過刻苦訓練和不懈地努力才能熟練掌握，達到運用自如、自由發揮的境界。

五、雙蹬技術分解練習

下面的分解練習動作都很獨特，也許會讓練習者有一種陌生或不適應的感覺。學習雙蹬技術就像又重新學了一次直

排輪，要想獲得好的結果，就必須紮紮實實地練習，掌握了一個動作後，再去練習另一個動作。

如果你是一個掌握傳統技術的運動員，那麼，你必須拋開所有曾經學過的傳統技術和已經獲得的經驗。放開視野，大膽練習，不要被舊的觀念所束縛。

以下的練習由三個系列組成，其中沒有列出常見錯誤和糾正方法，也沒有難度練習。因為雙蹬技術太新了，對於很多人都是一種嘗試和挑戰，我們還需在實踐中不斷完善它。

（一）輪沿控制練習

這一系列的練習由輪子的內沿、頂沿和外沿三個邊沿控制動作組成。每一個練習都比較新穎，應在完全掌握之後，再進行下一項練習。

1. 外沿滑行

目的：掌握用輪子外沿控制滑行的能力。

方法：獲得一定速度後，保持滑行基本姿勢，雙踝外倒，用兩個輪子的外沿支撐滑行（圖 5-39）。

要求：保持滑行的基本姿勢，雙踝外倒要對稱。控制身體沿直線滑行。

2. 寬度變化外沿滑行

目的：進一步提高用輪子外沿控制滑行的能力。

圖 5-39　外沿滑行

圖 5-40　寬度變化外沿滑行

　　方法：獲得一定速度後，保持滑行基本姿勢，用輪子外沿支撐滑行。首先兩腳盡量合併（圖 5-40a），然後保持輪子外沿支撐，雙腳向兩邊分開滑行（圖 5-40b），繼續保持輪子外沿支撐，再次合併雙腳滑行（圖 5-40c）。

　　要求：保持滑行基本姿勢，整個動作過程始終用輪子的外沿滑行。雙踝外倒要對稱。控制身體沿直線滑行。

　　3. 寬度和輪沿變化滑行

　　目的：提高用輪子邊沿控制滑行的能力，學習用外沿向內收的動作。

　　方法：保持基本姿勢慣性滑行（圖 5-41a），雙踝內倒，用輪子內沿向兩側蹬出（圖 5-41b），到達一定寬度後，踝關節外倒，轉為外沿支撐滑行，兩腳內收並逐漸併攏（圖 5-41c）。

　　要求：輪子向兩側蹬的時候，踝關節要向內倒。在雙腿靠攏的過程中，保持用輪子的外沿支撐，體會用外沿向內收

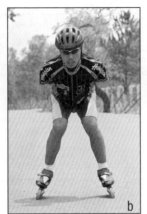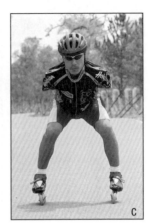

圖 5-41　寬度和輪沿變化滑行

的動作。控制身體沿直線滑行。

（二）剪刀式練習

之所以稱這一系列為剪刀式練習，是因為所有的動作都是類似剪刀的動作。具體地說，就是雙腳從身體中線向兩側分開，然後兩腳再一前一後合併，返回身體中線位置。每一次合併，左右腿都要前後交換位置，雙腿始終在協調動作。在進行這一系列練習之前，必須完全掌握輪沿控制練習的三個方法。

1. 基本剪刀滑行

目的：掌握剪刀練習的基本動作，提高平衡能力。

方法：保持基本姿勢慣性滑行（圖 5-42a），雙腳逐漸分開滑行（圖 5-42b），併攏雙腿使雙腳一前一後（圖 5-42c），雙腿再次分開（圖 5-42d），併攏雙腿，雙腳的前後位置與上一次相反（圖 5-42e）。重複幾次。

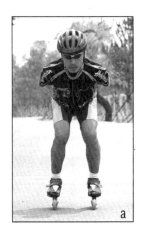
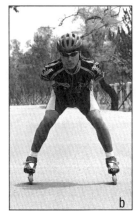
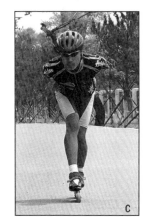
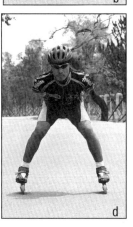
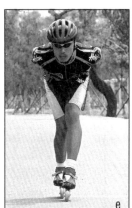

圖 5-42　基本剪刀滑行

　　要求：練習這個動作無須考慮用輪子的哪個邊沿滑行。雙腿併攏過程中，重心稍向後，讓一條腿向另一條腿前面移動，這樣容易控制這條腿的後輪貼近另一腿的前輪。兩腿分開時，寬度不能太寬。每一次合併，雙腳都要交換前後位置。不能有移動重心動作，也不能有單腿支撐動作。控制身體沿直線滑行。

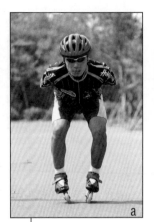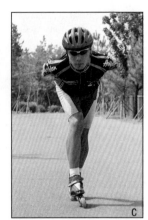

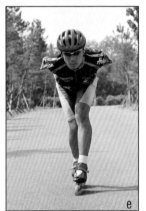

圖 5-43　外沿剪刀滑行

2. 外沿剪刀滑行

目的：加大剪刀練習的難度，提高外沿滑行的平衡能力。

方法：與上一練習的方法基本相同，只是在練習動作的全過程中都要用輪子的外沿滑行（圖 5-43，a-e）。

要求：踝關節必須外倒後才能開始練習。兩腳分開時，

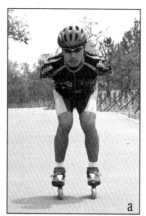 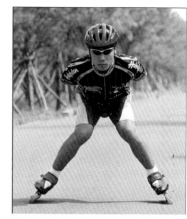

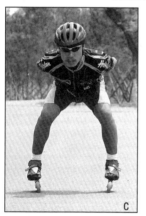

5-44　輪沿變換剪刀滑行

距離不要太大，不能有移動重心動作，不能有單腿支撐動作。控制身體沿直線滑行。

3. 輪沿變換剪刀滑行

目的：進一步提高平衡能力和輪沿控制滑行的能力。

方法：保持基本姿勢慣性滑行（圖 5-44a），雙踝內倒，用內沿向側蹬出（圖 5-44b），然後用外沿內收使雙腳

靠攏（圖 5-44c），收至中心線兩腳呈前後排列（圖 5-44d），雙踝再次內倒開始下一步向側的蹬動（圖 5-44e）。反覆練習。

要求：雙踝向內倒，同時用輪子的內沿向側蹬出。雙腳向側蹬出的距離不能過大，輪子變換內外沿時的時機要掌握好。臀部不要有起伏動作。控制身體沿直線滑行。

（三）移動重心與雙蹬練習

一旦掌握了上面的所有練習，你就具備了掌握雙蹬技術的基本條件，那麼，下一個目標就是將移動重心引入到剪刀練習中去。由於這個動作與傳統的移動重心有很大不同，所以練習時也許會遇到些困難。

1. 移動重心剪刀滑行

目的：將移動重心引入到剪刀練習中。學習蹬動腿和收蹬腿（支撐腿）的蹬動方式。

方法：獲得一定的初速度後，保持基本姿勢慣性滑行（圖 5-45a），兩輪逐漸分開，身體重心移向支撐腿一側，蹬動腿用輪子內沿向側蹬動，支撐腿用輪子外沿承擔體重（圖 5-45b），兩輪達到一定寬度後，支撐腿用輪子的外沿向身體中線方向收蹬，最後形成兩腿前後排列的剪刀式，這時收蹬腿在前，先前的蹬動腿在後（圖 5-45c），前面的收蹬腿輪子由外沿轉為內沿，並開始向側蹬動變為蹬動腿，身體重心移向後腿，新的支撐腿形成，並用輪子外沿承擔體重滑行（圖 5-45d），兩輪分開一定距離後，支撐腿用輪子外沿向身體中線方向收蹬，同樣形成兩腿前後排列的剪刀式，此時收蹬腿在前，蹬動腿在後（圖 5-45e）。反覆練習。

圖5-45　移動重心剪刀滑行

　　要求：雙輪始終保持與地面接觸。當兩輪逐漸分開時，重心應積極向支撐腿移動，嚴格區分蹬動腿和支撐腿。蹬動腿要用輪子的內沿蹬動，而收蹬腿要用輪子的外沿向內收蹬滑行。兩輪之間的距離達到最寬時，支撐腿幾乎承擔全部體重。保證收蹬腿用輪子外沿向內收蹬至另一隻腳的前面。

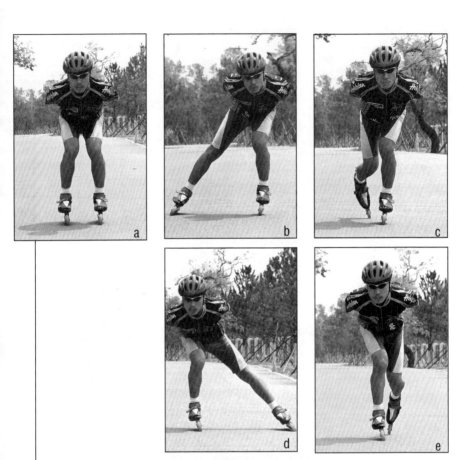

圖 5-46　移動重心與後引滑行

2. 移動重心與後引滑行

目的：鞏固前面的分解練習內容，學習雙蹬技術的收腿動作。

方法：獲得一定的初速度後，保持基本姿勢慣性滑行（圖 5-46a），兩輪逐漸分開，身體重心移向支撐腿一側，蹬動腿用輪子內沿向側蹬動，支撐腿用輪子外沿承擔體重

（圖 5-46b），兩輪達到一定寬度後，支撐腿用輪子的外沿向身體中線方向收蹬，另一腿前輪著地，由大腿帶動小腿向收蹬腿後方收腿並完成後引動作（圖 5-46c），浮腿（後引腿）從支撐腿後面逐漸向前提拉，並讓輪子全部著地，收蹬腿輪子由外沿轉為內沿，並開始向側蹬動變為蹬動腿，身體重心移向剛著地的浮腿，此時，浮腿變成了新的支撐腿，並用輪子外沿承擔體重（圖 5-46d），兩輪分開一定距離後，新的支撐腿用輪子的外沿向身體中線方向收蹬，另一腿前輪著地，完成後引動作（圖 5-46e）。反覆練習。

要求：雙輪始終保持與地面接觸。一旦蹬動腿完全蹬直，支撐腿幾乎承擔全部體重。浮腿著地時，要用輪子的外沿。當收蹬腿用輪子外沿向內收蹬時，蹬動腿應逐漸彎曲膝關節，以便在後引過程中前輪能拖地滑行。確保收蹬腿在做動作時，使用輪子外沿滑行。

3. 雙蹬的擺臂

目的：在雙蹬技術練習中，加入擺臂動作。

方法：除加入擺臂動作以外，其他方面都與上一練習相同。獲得一定的初速度後，保持基本姿勢慣性滑行（圖 5-47a），蹬動腿向側蹬出，雙臂配合擺動，身體重心移向支撐腿（圖 5-47b），支撐腿向內收蹬，浮腿做後引動作，雙臂保持靜止（圖 5-47c），前腿向側蹬動，浮腿著地承擔體重，雙臂向另一側擺動，身體重心移向另一側（圖 5-47d），再次控制雙臂靜止，支撐腿向內收蹬，浮腿後引（圖 5-47e）。反覆練習。

要求：雙蹬的擺臂動作要求同於前面章節所描述的擺臂技術。

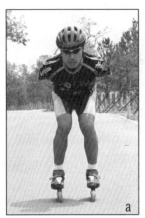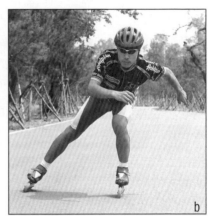
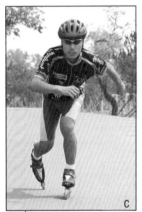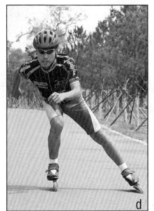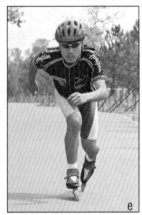

圖 5-47　雙蹬的擺臂

4. 完整的雙蹬滑行

目的：掌握完整的雙蹬滑行技術。

方法：綜合前面所有的分解練習，按雙蹬技術的要求滑行，但要注意有些動作環節與分解練習有所不同。浮腿收腿並後引時，第一個輪子不要著地（圖 5-48a），浮腿著地時應向側跨出用外沿著地，同時迅速承擔體重（圖 5-48b），

直排輪休閒與競技

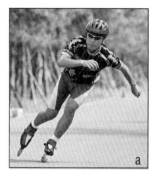

圖 5-48　完整的雙蹬滑行

一旦蹬動腿離地，支撐腿馬上向身體中線方向收蹬（圖 5-48c），收蹬的同時配合蹬動腿回收（圖 5-48d），然後收蹬腿由外沿滑行轉為內沿並向側蹬動，身體重心移向另一側（圖 5-48e）。

　　要求：浮腿輪子要用外沿著地。開始練習時，動作節奏要慢，隨著對動作的熟悉和掌握，再逐漸加快節奏。

第 **6** 章

競速直排輪的訓練

運動訓練是指在教練員的指導和運動員的參與下，為不斷提高運動能力、取得優異成績而組織的專門教育過程。在這個過程中，運動員是活動的主體，教練員是活動的主導，二者缺一不可。

現代運動科學提倡訓練在科研、醫務和管理人員的集體配合下完成，充分發揮各方面的優勢，在訓練過程中相互配合、共同努力、不斷地提高運動訓練水準，從而在比賽中取得優異的成績。競速直排輪的訓練主要包括四個方面：身體訓練、技術訓練、戰術訓練和心理訓練。

一、競速直排輪的訓練原則

競速直排輪是一項專項技術要求很高的運動，在訓練方面有其特別之處，但同時它也要遵循科學訓練的基本原則。

（一）全面訓練原則

只注重專項訓練而忽視身體訓練，是競速直排輪訓練中經常出現的問題。為了運動員的全面發展並儘可能地挖掘競

技運動潛能，就必須堅持全面訓練的原則。

1. 重視身體訓練

在基礎訓練時期，要以一般身體素質訓練為主，打好身體基礎和技術基礎。尤其對於兒童少年的初級訓練，要透過一般身體訓練促進其身體素質的全面發展，為專項訓練奠定基礎。

2. 合理安排身體訓練與專項訓練的比例

要根據運動員的年齡、水準以及不同的訓練時期的任務來確定身體訓練和專項訓練的比例，並根據訓練進展的具體情況進行適當地調整。一般而言，年齡越小，訓練水準越低的運動員，訓練中身體訓練所占的比例應越大。

3. 身體訓練要與專項訓練相結合

一般身體訓練的方法和手段要與專項訓練緊密結合。兩者的相互結合，既能使運動員的身體素質得到全面發展，又能有效地促進其專項技術水準的提高。

（二）不間斷性原則

不間斷性原則是指訓練的全過程從始至終都應按照一定的順序、持續不斷、循序漸進地進行。競速直排輪訓練要堅持全年、多年系統訓練。身體的機能是在不斷適應新的訓練負荷後變得更強的，透過逐漸地、系統地提高訓練負荷，可以使肌體產生一系列適應性變化，從而獲得長期的積累，促進成績的不斷提高。

因此，當運動員已經適應了一定強度的訓練後，就有必要繼續增加負荷量，進一步提高其訓練能力。

在選擇訓練方法和手段時，要盡量做到由易到難、由簡

到繁、循序漸進。

（三）周期性原則

競速直排輪訓練要根據重要比賽的時間和運動員的競技狀態，合理劃分訓練周期；按照多年周期、大周期、中周期和小周期的原則系統地安排訓練，逐漸提高運動訓練水準，並在比賽中創造出好的成績。

貫徹周期性原則應該根據競技狀態規律和現代運動訓練的特點，進行多周期訓練安排。區分重大比賽和一般性比賽，不應將一般性比賽作為周期安排的依據，而應將重大比賽作為核心目標，使運動員在重點比賽時達到最佳狀態，同時還要注意周期之間銜接的訓練安排，以便不斷提高選手的運動水準。

（四）合理負荷原則

訓練中合理安排負荷才能取得較好的訓練效果。合理負荷原則是指結合不同訓練時期的特點，選擇相應的訓練內容和方法，使運動負荷經由「加大→適應→再加大→再適應」的過程，運用逐漸加大運動負荷和變換訓練手段的方法，使運動員的機能水準得到提高。

負荷來源於四個方面：頻率、強度、持續時間和訓練種類。訓練就是對身體及其生理系統施以足夠頻率、強度和持續時間的某種刺激，使其做功能力產生明顯提高的過程。訓練負荷的增減變化要根據運動員的身體適應情況而定。

訓練對肌體產生的刺激和肌體適應這種刺激的關係可以用超量恢復理論來解釋。系統訓練期間，經過恢復期調整，

直排輪休閒與競技

生理系統迅速恢復，能力將超過原來的水準，這就是超量恢復的原理。在實踐中，應注意以下幾點：

1.訓練要達到足夠的強度，訓練強度和持續時間的比例要合適。

2.應在適應階段即超量恢復階段開始訓練，間歇時間過長會降低原有的訓練水準。

3.要有足夠的恢復時間，以保證超量恢復階段的出現。沒有較充分恢復就進行下一次訓練會影響訓練水準的有效提高。

4.訓練負荷要遞增，運用不斷加深刺激來提高運動能力。

（五）區別對待原則

在競速直排輪訓練中，運動員對訓練的反應是有差異的，即使是同一訓練計劃，對個別運動員也會產生不同的效果。這主要是由於運動員的身體形態、機能水準、運動經歷以及神經類型等因素的差異所致。

專項技術儘管基本原理相同，但對每個運動員來說也有區別。因此，教練員應清楚每名運動員的身體條件、訓練水準和不同需求，進行有針對性的訓練。

（六）專門性訓練原則

在競速直排輪訓練中，應經常使用與專項技術和專項負荷強度相近的專門性訓練內容，並透過專門性訓練手段，來增加專項肌群的能力，提高整體運動水準。例如，當教練員要透過變換訓練手段來改變肌肉力量水準時，就應該採用與

競速直排輪有相似的關節角度、運動速度和肌肉收縮形式的運動方式來發展力量。

在模擬項目負荷的專門性訓練中，要根據不同項目的供能特點，合理安排負荷量和負荷強度，進行針對性訓練，這一點對競速直排輪訓練非常重要。因為不同的項目之間，供能方式上的差異很大，例如，300公尺計時賽和5000公尺積分賽的供能方式就截然不同，所以，搞清楚每個項目的供能方式是很重要的。

要取得最佳的訓練效果，就必須採用與專項緊密結合的多樣性訓練方法和手段。在競速直排輪訓練中，滑行當然是很好的訓練方法。假設你的目標是提高10公里比賽的成績，那麼，最直接的訓練方法就是用10公里比賽的速度來滑行10公里或更長的距離，但是，這種訓練枯燥無味，會讓人感到厭倦。如果採用與10公里比賽的時間和強度相近似的自行車訓練，收到的效果是相同的，而訓練時卻會讓人感覺輕鬆許多，這就是採用與專項緊密結合的多樣性訓練帶給你的益處。

（七）保持訓練原則

對於優秀運動員，在調整期或因故間斷訓練時期，保持訓練是很重要的。如果運動員停止運動幾個月或更長時間，那麼，訓練所獲得的能力就會逐漸消失。訓練實踐表明，用一種固定的負荷進行少量練習，可保持獲得的能力而不使其下降。用保持訓練維持運動能力，要比透過訓練達到這種能力容易得多。

每日或隔日進行一次充分的訓練就能保持耐力水準，而

每週進行一次最大力量訓練，就可以保證已有的力量水準。對於業餘訓練者，在工作和學習繁忙的時候，千萬別忘了用保持訓練來維持自己的運動水準。

二、競速直排輪的訓練方法

運動訓練方法是完成訓練任務和提高運動成績採用的辦法。合理的訓練方法可以達到事半功倍的效果，如果訓練方法不當，那就只會給身體帶來不必要的疲勞。

（一）持續訓練法

持續訓練法是指在相對長的時間裡，以比較恆定的強度連續進行練習的方法。它可以改善運動員的心肺功能和有氧代謝能力。

其主要特點是：練習強度不大，且相對穩定，一次訓練的時間較長，中間沒有間歇，因而，訓練的負荷量相對較大，是有氧供能訓練。持續訓練法可以提高運動員的每搏輸出量和肺通氣量，改善最大吸氧量。在訓練過程中，大腦皮層保持興奮和抑制有節奏地轉換，可以使其神經系統得到改善，並能使技術動作得到鞏固與提高。

持續訓練的做功形式相對穩定，運動強度恆定，練習時間相對較長。許多運動學家認為這種運動方式對提高最大吸氧量和無氧域水平具有重要的意義，而這兩個指標對耐力項目運動員至關重要。因此，多數耐力項目運動員經常採用持續訓練法進行訓練。

構成持續訓練法的四個因素是頻率、持續時間、訓練類

型和運動強度。其中，前兩個因素反映了訓練量的大小。根據美國體育醫學學院的研究結果，運動員為提高有氧能力，在一週內至少需要進行 3～4 次自己喜歡的持續訓練。透過類似的訓練，會充分提高有氧運動能力，他們還得出結論，一次持續訓練的時間不應少於 20 分鐘。

第三個因素關係到了持續訓練的練習手段。由於持續訓練主要影響氧氣的運輸，所以，在訓練中可以選擇適宜的手段，穿插多種多樣的活動。任何有氧性質的活動，都是適合的，因為很多其他運動形式也能依靠有氧方式獲得能量。

第四個因素運動強度，實際上在所有形式的身體訓練中，運動強度都被認為是最重要的因素。美國體育醫學學院研究表明：持續訓練的強度必須達到 50～85% 的最大吸氧量（60～90% 的最大心率）才能達到其最佳效果。

在競速直排輪訓練中，持續訓練法多用於運動訓練的準備期和少年兒童的訓練。在實際應用當中應注意以下幾點：

1.在技術訓練時，應以保持正確的技術動作規範為前提。當技術動作變形時，應及時調整練習的持續時間或練習強度。

2.控制好負荷量和負荷強度。負荷量的控制要以調整練習的時間和次數來實現；而負荷強度主要是以合理安排練習的速度和動作的頻率來控制。

3.訓練強度的控制要有明確的目的。發展一般耐力，運動強度要逐漸增加至中等水準；發展專項耐力，則運動強度應達到中上水準；而在調整期或比賽期，為達到積極恢復的目的，則要採用小強度的持續訓練。

4.負荷量和負荷強度的制定要充分考慮到運動員的性

別、年齡以及訓練水準等實際情況。

（二）重複訓練法

重複訓練法是指在相對固定的條件下，按照一定的要求，有間歇地反覆練習，而每兩次練習的間歇要使運動員的肌體能夠基本得到恢復。重複訓練法可促進運動員大腦皮層和肌肉有節奏地工作和休息，保持較長的工作時間；也可使肌體進行良好的恢復，保持較好的運動能力；同時使大腦皮層中刺激的痕跡得到強化，有利於技、戰術的形成與鞏固。重複訓練法具有強度大、動作穩定和恢復充分的特點，既有利於提高運動技能，又有利於提高身體素質。

在競速直排輪訓練中，根據不同的訓練目的和內容，使用重複訓練法的要求也不同。

1. 技術訓練

以技術練習為主時，要嚴格要求運動員按照技術規範進行，對訓練強度不要做較高的要求，而應保證一定的重複次數。以提高鞏固技術為主時，

應在保持一定重複次數的基礎上，逐漸地加大練習的強度。為了儘快提高運動員的技術水準和掌握技術的能力，可讓運動員在大負荷的情況下和模擬比賽的情況下反覆練習，以提高技術運用能力。為保證訓練的質量，休息的時間要充分。同時，重複的次（組）數應以運動員能按預定的強度完成為準，不要出現技術動作變形的情況。

2. 速度素質訓練

一般來說，每次訓練的練習次數不要過多，但強度可大些，以運動員所能承受的最大強度為限，應接近或達到比賽

強度，以保證肌體依賴所儲備的三磷酸腺苷（ATP）和磷酸肌酸（CP）供能完成練習。根據不同項目的特點和練習的目的可採用短於、等於或稍微長於比賽的距離進行練習，一定要保證訓練的強度。練習的重複次數不必過多，但組數可適當增多，以彌補練習次數的不足和保證訓練的時間。

（三）間歇訓練法

嚴格控制間歇時間，在肌體尚未完全恢復時就進行下一練習的方法叫間歇訓練法。運用間歇訓練法進行訓練，每次（組）練習間隔的時間應使肌體不能達到完全恢復的狀態，這一點與重複訓練法有本質的區別。

運用間歇訓練法，要事先計劃好組與組之間的休息時間，用相對的短時間、高強度做功方式進行訓練。

它的優點在於能夠增加訓練積累起來的總時間，大大超過同等強度下單一持續做功的總時間。比如一個運動員在100%的最大吸氧量強度水準上連續做功 10 分鐘，引起乳酸堆積，力氣用盡。那麼利用同等強度，做功 3 分鐘，休息 3 分鐘，以此方式持續 1 小時後，才與單一做功 10 分鐘所積累的乳酸相同。

然而從做功的時間上看，持續法只做功 10 分鐘，而間歇訓練法卻增加到了 30 分鐘。間歇訓練法主要對供能系統和肌肉組織有刺激，就是說，間歇訓練的強度特性確實對肌肉組織的生化性質和結構造成了影響。

間歇訓練還能提高身體耐乳酸能力和快速消除乳酸的能力。由於間歇訓練是強調無氧能力的訓練，所以，通常採用短時間做功的速度訓練。

要想從間歇訓練中獲得最大益處，那麼，在練習的過程中，就必須採用與專項動作相近的訓練形式。例如，自行車訓練是競速直排輪的訓練手段之一，它能鍛鍊與競速直排輪相同的供能系統，但在肌肉力量水平的改善上兩者存在不同，所以在不同訓練目的下，要採取不同的訓練形式。

在競速直排輪訓練中，間歇訓練法常常用來解決以下問題：

1. 提高一般耐力水準

間歇訓練法用於提高一般耐力水準時，練習時間一般控制在 30 秒到 1 分鐘之間，保持一定的強度，心率控制在每分鐘 150 到 180 次之間。如果達不到一定的強度，單純靠持續時間的增加是很難收到好的訓練效果的。練習的重複次數和組數可以適當增加，特別是組數，最好使運動員在完成最後一組練習時感到筋疲力盡。在使用間歇訓練法時，對訓練的間歇時間必須嚴格控制。總的原則是，使肌體處於尚未完全恢復時就進行下一次練習。

一般講，高水準運動員心率恢復到每分鐘 120 次左右時可進行下一次練習；低水準運動員或青少年運動員可適當降低。間歇時可採用積極的休息方式，通過輕微的活動，使運動員肌體快速得到恢復。

2. 提高速度耐力水準

間歇訓練法用於提高速度耐力水準時，其強度要求較高，而且間歇時間短，每次（組）持續的時間亦較短。這樣做的目的在於保證運動員的肌體處於負乳酸性氧債的狀態下進行工作。為增加乳酸的積累可以縮短每次間歇的時間或加大練習強度。

3.培養意志品質

由於間歇訓練法具有肌體恢復不充分的特點，訓練中運動員承擔負荷的時間較長，刺激較深。所以，完成訓練時需要運動員克服更多的肌體和心理上的疲勞，因而它更有利於培養運動員的意志品質。

4.完善技術動作

間歇訓練法自身的特點有利於提高運動員在帶負荷狀態下完成技術的能力，從而達到鞏固和完善技術動作的目的。

（四）變換訓練法

變換訓練法是指在訓練過程中透過變換訓練條件，而達到某種訓練目的的方法。變換訓練條件包括：變換訓練的負荷（速度、時間、距離和負重量等）、技術、環境和動作組合等。在競速直排輪訓練中，變換訓練法可以提高運動員的適應能力，增強運動過程中的時空感、速度感和節奏感，從而提高運動員的技術水準和應變能力。由於變換訓練法具有訓練條件可變的特點，所以它比較靈活、機動，便於控制和調節訓練負荷。同時，訓練環境和方式的變化還能提高運動員參加訓練的興趣。

在實踐中運用變換訓練法應注意以下兩個問題：

1.依據訓練任務變換訓練條件

不能盲目地變換訓練條件，要針對不同的訓練任務採取有效的變換方式，達到變換訓練的最佳效果。

2.明確變換訓練的目的

訓練條件的變化往往會提高運動員的訓練興趣，但有時會因為忽略了訓練的目的而影響訓練效果，所以，教練員在

運用變換訓練法前要講明變換訓練的目的。

（五）循環訓練法

循環訓練法是指按照一定的程序將不同的單個練習串聯起來，讓運動員依次進行練習的方法。

運用循環訓練法有利於提高運動員心血管和呼吸系統的功能水準，提高肌肉耐力和各肌群協調做功的能力。同時還能激發運動員的訓練情緒，調動其參加訓練的積極性。在競速直排輪訓練中，多用於全面的身體訓練和力量訓練。

運用循環訓練法的關鍵在於擬訂一套科學合理的訓練方案，這其中包括：練習內容和前後次序、每個練習的量和強度、每次循環的間隔時間、單個練習的數量和循環的次數。

（六）綜合訓練法

綜合訓練法是將幾個基本訓練法加以組合並運用的一種訓練方法。此方法在競速直排輪訓練中應用較多，其基本的組合形式有以下幾種：

1. 變換法＋間歇法

在變換練習的同時，嚴格控制間歇時間，綜合二者的優點，既有利於調動運動員的訓練積極性，又能合理地控制間歇時間，提高訓練效率。

2. 重複法＋變換法

在重複訓練的同時，變換訓練的條件，以有效地提高訓練效果。

3. 持續法＋重複法＋變換法

例如，在持續滑行的過程中，加上速度的變化，同時又

重複不同的組數，而組間的間歇時間充分。

　　4. 持續法＋間歇法＋變換法

　　例如，在持續滑行的過程中，加上速度的變化或戰術練習，同時又嚴格控制間歇時間，在肌體未充分恢復時進行下一練習。

（七）遊戲和比賽法

　　由遊戲或比賽的形式來完成訓練任務，會給練習者帶來更大的刺激。這種方法在戰術訓練及提高強度的訓練中應用較多，具有競爭性和趣味性，能夠引起練習者的興趣和激發競爭意識。

　　在實際應用中要注意使用的目的性，儘可能創造條件，以發揮每個人的主觀能動性，培養運動員的應變能力。

三、競速直排輪的訓練控制

　　運動訓練控制是指透過科學的監控手段獲得反饋信息，並根據實際情況及時改進訓練計劃，使其不斷按照預期目標向前發展的控制過程。運動訓練控制是科學化訓練的重要組成部分，它主要由訓練中的生理生化監控來實現。科學的訓練控制可以避免過度訓練和運動損傷的產生，從而提高運動訓練水準，獲得最佳競技狀態。

（一）生理生化監控

　　在日常訓練中，用於評定訓練強度和訓練量的常用生理生化指標主要包括心率、血乳酸、血尿素、血清 CK、尿蛋

白和尿膽原等。在訓練實踐中，教練員不僅要安排好運動訓練的負荷強度和負荷量，還必須及時了解運動員在訓練後身體機能的變化情況。因為影響運動負荷的因素是多方面的，用單一生化指標評定運動負荷往往存在一定的侷限性，而且會產生錯誤的判斷。

例如：採用血乳酸可以評定運動負荷強度，但無法了解運動負荷量；同樣，採用血尿素可以評定負荷量，卻無法了解負荷強度。有些生化指標既與負荷強度有關，又與負荷量有關。如尿蛋白，運動負荷量大時，尿蛋白排出量增加，可當負荷強度加大時，其排出量也增加，所以，單獨用尿蛋白作為評定指標，兩者均很難確定。但如果增加一些測試指標，例如，同時用血乳酸、尿蛋白、血尿素三項指標進行綜合評定，血乳酸與負荷強度有關，血尿素與負荷量及身體機能有關，尿蛋白既與負荷強度有關又與負荷量有關，還與身體機能狀況有關。這樣，就可以全面評定運動負荷的大小，並能客觀了解運動員對負荷的反應。

（二）心率控制訓練

以上提到的對心率、血乳酸、血尿素、血清 CK、尿蛋白和尿膽原等指標的評定都是運動訓練監控的手段，但除了心率在實際訓練中容易掌握以外，其他的指標都需要精密的儀器並經由繁瑣的測試過程才能得到，而且需要投入大量的人力、物力，這對於多數運動員來說是做不到的。因此，我們向大家介紹一種以心率來控制訓練負荷的簡便易行的方法，供廣大直排輪訓練者參考使用。

介紹心率控制訓練之前，首先要了解兩個概念：無氧域

和心率控制區域。

1. 無氧域

無氧域即 AT，是反映最大吸氧量利用率的重要指標。只有當最大吸氧量達到一個臨界點時，體內才開始聚集乳酸，這個臨界點被稱為無氧域。一般認為，在運動中，當血乳酸濃度增加到每升 4 毫摩爾時，負荷的強度為 AT 強度。研究表明，小於 AT 強度的運動以有氧代謝為主，超過 AT 強度的運動無氧代謝逐漸增加，而 AT 強度運動則是有氧代謝向無氧代謝過渡的階段。

2. 五個心率控制區域

我們劃分了五個不同的心率控制區域（表 6-1），其中兩個區域的心率水平低於 AT 強度水平，三個區域接近或高於 AT 強度水平。讀者在這裡要清楚理解這 5 個心率區域，因為在隨後的章節裡仍將用到這些內容。透過對不同心率控制區域的訓練安排，可以有目的地發展所需要的運動能力。

區域 1

這一區域的心率水平比 AT 強度心率水平要低得多。它主要使用於賽季結束的調整期間，進行適當的有氧練習，或

表 6-1　五個心率控制區域（以無氧域心率 156 次／分為例）

心率控制區域	心率（次／分）
區域 1：低於 AT 強度	＜146
區域 2：低於或等於 A T 強度	146-156
區域 3：等於或高於 A T 強度	156-166
區域 4：高於 A T 強度	166-176
區域 5：遠遠高於 A T 強度	＞176

者為進入大運動量訓練之前做準備。

區域 2

區域 2 的心率水平稍低於或等於 AT 強度心率水平。研究表明，這一心率水平是提高有氧耐力最有效的心率水平。因為此區域是在 AT 強度心率水平的周圍，所以，在這種強度訓練要有較長的持續時間，這對於準備期訓練的開始階段尤為重要。

區域 3

這一區域的心率水平等於或稍高於 AT 強度心率水平。在此心率水平下，長時間運動會改變對肌肉的刺激形式，達不到訓練的目的，所以，不應安排此心率水平下的長時間練習。在 10 公里的比賽中，大部分初學者和中級水平直排輪運動員的心率都達到這一區域。

區域 4

區域 4 的心率水平明顯高於 AT 強度心率水平。因為這一區域的負荷強度太大，所以，這樣的訓練一般是間歇訓練形式。它使無氧供能比率增加，而且引起乳酸迅速生成。這一區域的心率最適合高水平的直排輪運動員在針對 10 公里比賽的訓練中運用。

區域 5

這一區域的心率高出 AT 強度心率很多，所以，運動員只在短距離訓練中使用。在此心率水平下運動，乳酸生成量非常大，這樣的訓練會使身體很快產生疲勞，所以，通常只有高水平的運動員才能運用這一心率水平訓練。

3. 利用心率控制訓練和比賽

很多時候，例如 10 公里直排輪比賽過程中，平均心率

通常控制在 AT 強度水平（區域 3）。當心率超過 AT 強度水平，其上升速度放慢。也就是說，身體的能力將無法適應正在增加的運動負荷。在一小時或更長時間的競速直排輪訓練和比賽中監測心率是非常有用的。

的確，在訓練和比賽中滑行速度會經常改變，使心率不是高於就是低於 AT 強度水平。但是研究表明，在比賽中的平均心率與 AT 強度水平基本相當。比賽中，如果心率不是長時間超過 AT 強度水平，一般不會對最後的成績產生不利影響；但是，如果心率長時間超過 AT 強度水平，就會導致比賽成績下降。利用這一規律，教練員和運動員應合理地安排訓練和比賽的強度，從而獲得最好的成績。

四、訓練計劃的制訂與實施

訓練計劃主要包括多年訓練計劃、年度訓練計劃、階段訓練計劃、週訓練計劃和課時訓練計劃。制定合理的訓練計劃，可以使訓練目標具體化，從而以最快捷的方式達到或接近訓練目標。

（一）訓練的周期

多年訓練計劃是兩年或更長時間的訓練計劃，它甚至是一個選手運動生涯的整體規劃。年度訓練計劃是多年訓練計劃的中間環節，它能夠有效地、分步驟地實現多年訓練計劃的目標。因此，制訂完整的全年訓練計劃，是一項極其重要的任務。

通常年度訓練計劃將全年的訓練分成若干個階段，每個

階段都有預期的目的。如果說全年的訓練是一個大的周期，那麼，其中的每一個訓練階段就是一個訓練中周期，而各個中周期又包含著若干個短的訓練小周期。

沒有合理的全年訓練計劃，就容易出現階段性過度訓練等一系列弊端。例如，在沒有全年訓練計劃指導的情況下，可能會導致早期訓練量過大，這樣就會使後面的訓練難以實施。因此，在制訂計劃時，要考慮運動員的具體情況，使之能夠連續地適應它，並且還要給運動員留有可繼續挖掘的潛力。不過，也不要把這項工作看得很複雜，只要你稍動腦筋就可以輕鬆地掌握它。

（二）競速直排輪的全年訓練計劃

1. 三個訓練中周期

競速直排輪的全年訓練計劃可分為三個訓練中周期——準備期、競賽期和調整期。採用這種周期訓練的方式，能夠使運動員將精力集中於短期目標上，確保預期的訓練峰值出現在所希望時間內。換句話說，周期訓練的意思就是在適宜的時間內，安排科學的訓練內容，從而讓最佳的競技狀態出現在賽季（表6-2）。

賽季前的準備期，一般可以分為準備期的早期訓練和後

表 6-2 三個訓練中周期

訓練中周期	準備期					競賽期	調整期	
階 段	早期		後期				保持期	過渡期
訓練小周期	7週	7週	3週	3週	4週	16-20週	4週	4週

期訓練，早期訓練由兩個大循環組成，後期訓練由三個大循環組成；競賽期，根據每年比賽的多少可能會有所不同；賽季後的調整期，包括身體機能的保持訓練期和轉向新周期的過渡期。

每一個訓練中周期持續的時間，可根據賽季時間的長短，進行適當的變化。這裡建議，在訓練中周期的準備期，最少要安排 2～3 個月的早期基礎訓練，以便提高身體適應強度訓練的能力，為賽季做準備。如果早期的訓練不充分，會直接影響到後期的強度訓練以及競賽期成績的發揮。

2. 全年訓練計劃的設計

全年訓練計劃是指導運動員全年訓練的重要工具。當你制訂個人全年訓練計劃時，首先要明確全年各階段的訓練目標，並確定重大比賽的日期。有些情況下，中級水平的運動員在一年當中，沒有真正的大型比賽，他們的重點是整個賽季中的每一場比賽。如果是這種情況，賽季就會持續很長時間，那麼，在全年訓練計劃中，就應該安排出兩個競技狀態高峰。有時候競賽期長達 5 個月，身體狀態不可能在如此長的時間內，始終保持良好狀態，這樣安排出 3～4 個競技狀態高峰也是可行的。

一旦全年訓練目標被確定了，下一步就要對運動員在周期內的訓練量和強度做出規劃。描述訓練強度最簡單的方法就是用高、中、低的標準來表達，準確一點就是「最大強度」相當於「高」的標準。這一強度的訓練主要採用接近專項的練習來完成，同時發展與比賽強度相同的供能系統。

從圖 6-1 我們可以了解全年計劃中訓練強度和訓練量的安排情況。

一般國內和國際的競速直排輪比賽大都安排在5月至9月，所以我們通常把競賽期安排在這一時間，然後可以根據競賽期的時間來設計其他周期的訓練量和強度。

　　準備期為12月到第二年的5月，從訓練量的曲線中可以看出在4月份的時候，訓練量已經達到頂點，而強度並不高。這說明1～4月的準備訓練期內的訓練主要以有氧耐力為主，隨著時間的推移，強度有所增加，出現了AT強度訓練（在此之前應測出運動員的無氧域值，並在無氧域的範圍內增加訓練內容）。

　　進入5月份，也就是準備訓練中周期的後期，運動量開始減少，強度逐漸加大。你可以看到在5月份的點上，訓練量和強度曲線的交叉。需要說明的是，量和強度的這個交叉點在縱作標上的值並不高，但對於運動員來說，這期間的訓練是異常艱苦的，因為量和強度的累加使負荷達到了較高的水平。

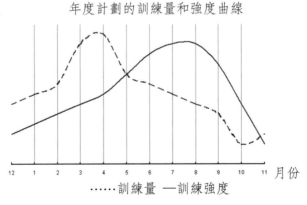

年度計劃的訓練量和強度曲線

……訓練量 ——訓練強度

圖6-1　年度計劃的訓練量和強度曲線（以競賽期在5-9月爲例）

進入賽季後，訓練量明顯減少，但是，強度隨著比賽的增加而大大提高了。比賽是最好的強度訓練，也是提高技戰術水準的最佳時機。所以，有如此漫長的賽季，運動員就沒有必要在準備期裡進行絕對強度訓練。而那樣做的後果是賽季初的比賽成績較好，但維持的時間較短，很快競技狀態就開始下滑了。目前，許多專業隊採用以周末測驗代替一般強度訓練來提高訓練水準，其效果是不錯的。

（三）小周期訓練

小周期訓練的時間一般為一個自然週，一個訓練中周期包含著若干個訓練小周期，所以小周期訓練可以稱為「周期訓練的細胞」。

1. 小周期訓練計劃的構成

全年訓練計劃是由許多小周期計劃組成，多數小周期計劃的目的是為了發展專項能力，其強度和運動量的要求應與所處的年度中周期相符。

但是，這裡要建議你在制訂全年訓練計劃中，不要詳細地制訂出兩週以上的小周期計劃。因為個人訓練的適應能力是有差異的，你不能主觀地制訂出如此長時間的訓練內容。所以要經常調節小周期的訓練內容，以便不斷地給身體增加負荷。再次強調，必須時刻注意小周期訓練的要求是否與當前所處的訓練中周期相匹配。

合理的小周期訓練計劃應包括三方面內容：第一，週訓練時間的安排（通常訓練 6 天休息 1 天）；第二，週內強度課的安排（次數和強度大小）；第三，每一次訓練課的訓練方法和手段的安排。

2. 訓練強度的安排

在小周期訓練中包含了許多訓練量和強度的變化，依靠這些變化，運動員才能逐步接近階段和全年的訓練目標。小周期計劃的功能就是利用一週內這些最小單元的變化，來促進整個訓練計劃的實施。

在制訂小周期訓練計劃時，既要強調負荷的連續性，又要注意負荷的密度不能太大。小周期開始的第一天，一般用低強度或中等強度的訓練內容。然後，在此基礎上，逐漸增加量和強度。兩次高強度訓練課之間，必須間隔 48 小時以上。主要強度課過後的第一堂訓練課，依然要保持一定的低強度。

如果強度訓練過於疲勞，就有可能影響動作完成質量，那麼要及時改變訓練的內容。

在一週內，高強度的主要訓練通常安排 1~2 次，而兩次強度訓練之間，必須有足夠的間隔時間。實際上，其他幾

星期 強度	星期一	星期二	星期三	星期四	星期五	星期六	星期日
高							
中							
低							
保持							

圖 6-2　一週內一次強度課的訓練安排

第二部分　競速篇

強度＼星期	星期一	星期二	星期三	星期四	星期五	星期六	星期日
高		■			■		
中		■		■	■		
低	■	■		■	■		
保持	■	■	■	■	■		■

圖 6-3　一週內兩次強度課的訓練安排

次中、低強度的輔助訓練，也能夠對小周期內的身體狀態產生較大的影響。要想獲得主要訓練課的最佳效果，那麼，就必須嚴格控制輔助訓練的負荷強度，以便使身體得到較好的恢復。圖 6-2 和 6-3 提供了一週內，訓練強度的兩種變化情況。圖 6-2，一週內包含了一次強度訓練課，在週四達到了訓練強度的峰值，而其他輔助訓練課的強度受到了嚴格的控制，並且安排了一天休息。

　　這是典型的準備期早期訓練的小周期訓練模式。圖 6-3，一週內安排了兩次強度訓練課，因此出現了兩次訓練強度的峰值。注意，第一次峰值過後，訓練強度一定要降下來，然後輔助訓練的強度要緩慢增長，為下一次的強度訓練做準備。這是典型的準備期後期訓練的小周期訓練模式。

（四）競速直排輪訓練週例

　　通過小周期訓練計劃，能夠幫助運動員在每一個訓練中

周期達到預期目標，逐步完成全年的訓練計劃。

前面已經提過，全年訓練分為三個中周期：準備期、競賽期和調整期。在每個中周期內的小周期訓練安排是有很大的差別的。

1. 準備期週例

準備期的目的是幫助運動員提高身體機能，為競賽做準備。所以很多訓練手段和強度的要求應與比賽相近。

週一

耐力訓練，共 40 分鐘自行車訓練。分為 15 分鐘輕鬆騎，10 分鐘中速騎，最後 15 分鐘再輕鬆騎。

週二

場地滑行練習，5 分鐘（75%的強度）×6 組，間歇 3 分鐘。心率為 2-3 區。

週三

中等強度訓練，（5 分鐘慢跑 +2 分鐘加速跑）×4 組。慢跑時心率為 2-3 區；加速跑時心率為 3-4 區。

週四

以 10 分鐘的輕鬆滑作為準備活動；100 公尺加速滑×5 組，最後一組用 100%的力量；休息 6 分鐘；（用1500 公尺的項目速度滑行 1 分鐘 + 休息 1 分鐘）×8 組，心率為 3-4 區；休息 6 分鐘；（用 1000 公尺的項目速度滑行 30 秒 + 休息 1 分半）×6 組，心率為 4 區。

週五

恢復性訓練，25分鐘自行車匀速騎，心率為 1 區。

週六

上午：跳躍練習，強調動作必須結合直排輪專項。

下午：滑板訓練（一種在滑行板上進行的滑行模仿練習），2分鐘×10組，70%的強度完成。

強調正確的技術和穩定的節奏。

週日

休息。

2. 競賽期週例

競賽期訓練的主要目標是，透過訓練方法和手段的調節，來控制練習的量和強度，從而使最佳的競技狀態出現在比賽中。因為競速直排輪比賽包括不同的滑行距離，所以必需協調發展三個不同的供能系統：磷酸原供能系統（ATP-CP）、糖酵解供能系統和有氧代謝供能系統。

對於直排輪運動員來說，賽季的比賽次數較多，直排輪比賽可能在一個月內的每一個週末進行，所以要有目的地調整身體狀態，或有選擇地進行賽前調整。

競賽期訓練的主要目的就是為了比賽，所以，進入賽季後，應該在每個訓練小周期內，安排1～2次強度稍大的訓練，以維持身體機能水準。所有的直排輪比賽不論距離長短，都要依靠無氧有乳酸供能。

短距離選手還要依靠ATP-CP供能系統，它代表了加速能力和儘可能快地達到極速狀態的能力。

所以，當你安排競賽期的小周期訓練時，應該考慮項目的特點，然後用合適的間歇訓練手段來達到所需要的強度水平，從而提高供能系統水準。

如果你所制訂的小周期訓練計劃，不是為比賽而準備（這一週沒有比賽）。那麼在這一週內，可以安排1～2次主要訓練。兩次主要訓練課之間，要間隔48小時以上，這

樣可以給肌體充分的恢復時間。這期間還應該降低強度訓練並積極地休息，以防止過度疲勞。

在最初幾個連續的小周期訓練中，必須要依照循序漸進的原則，接下來的一週要減少絕對強度負荷。當週日有比賽時，這一週的訓練只能有一堂強度課，並且應該安排在週四進行。接下來的訓練是為比賽做準備，訓練的強度要降下來，兩堂低強度的訓練並不會堆積疲勞。

下面是週日有比賽的競賽期訓練週例。

週一

耐力訓練，30分鐘低強度自行車練習。心率為2區。

週二

60％強度耐力滑，2000公尺×4組，彎道加速，直道放鬆滑，每組間休為2分鐘，心率為2-3區；70％強度耐力滑，4000公尺×2組，直道加速滑，心率為3區，組間休8分鐘。

週三

調整，自行車20分鐘輕鬆騎，心率為1區。

週四

間歇訓練，準備活動滑行4000公尺，前1500公尺輕鬆勻速滑，中間1500公尺彎道加速，直道放鬆，後1000公尺直道也要加速；1500公尺項目速度滑行，700公尺×6組，組間休2分鐘，心率為3-4區；休息8分鐘；500公尺項目速度滑行，300公尺×8組，前4組間休3分鐘，後4組間休4分鐘；休息10分鐘；整理活動，50％強度放鬆滑2000公尺。

週五

準備活動，低強度 3000 公尺勻速滑，75％強度滑行 1000 公尺×4 組，組間休 3 分鐘，心率為 2 區；休息 5 分鐘；起跑練習×3，強度 80％、90％、100％，休 2 分鐘。

週六

休息。

週日

比賽。

3. 調整期週例

調整期的訓練分為兩個階段，第一個階段為保持訓練期，第二個階段是向準備中周期過渡的訓練期。

在調整期內的主要目標是保持基本的有氧耐力水準，對於專攻短距離的直排輪運動員來說，在這一週期內，維持最大吸氧量是最關鍵的，它對即將到來的準備期訓練意義重大。

週一

耐力訓練，20 分鐘跑，少量的陸地模仿和拉伸。心率為 2 區。

週二

遊戲，滑行適應訓練和輕鬆滑。心率為 2 區。

週三

專項訓練，主要發展下肢肌肉耐力（多次數，小重量）；拉伸和低強度的跳躍練習，可以用側前 45°滑跳來進行。

週四

休息

週五

　　50 分鐘的自行車訓練，每 10 分鐘後，變速 2-3 分鐘，重複 2-3 次。

週六

　　30 分鐘滑行訓練，要控制強度。心率為 2 區。

週日

　　休息。

第 **7** 章

教練員的指導

　　在整個訓練的過程中，運動員是訓練的主體，而教練員則是訓練的控制者。很顯然，只有兩者默契配合才能使訓練達到最佳的效果。

　　一次訓練課就好像一次樂團的演奏，離開了指揮就會產生很多不和諧的音符。好的教練則如同技藝嫻熟的指揮家，他（或她）能把艱苦、枯燥的訓練調節得生氣勃勃。

　　在過去，許多運動員退役之後便直接轉為教練員。可是一個好的運動員並不一定能成為好的教練，隨著運動學的不斷發展和訓練的科學化，對教練員的要求也越來越高了。

一、對教練員的要求

1. 責任心

　　教練員必須熱愛體育、熱愛直排輪事業、熱愛教練工作，對運動員和運動訓練有著高度的責任感，才能勝任長期而艱巨的訓練工作。

2. 專業知識

　　如今是一個依靠知識、依靠科技的時代，豐富的專業知

識和相關技能是競速直排輪教練員所必需的。

3. 實踐經驗

只有理論而沒有實踐的教練員是不合格的，理論來自於實踐，沒有透過實踐驗證的理論是無法指導實際訓練的。

4. 教學能力

訓練是一個互動的過程，教練員必須懂得教育學和訓練法，有較好的教學能力，才能將自己的知識和技能傳授給運動員。

5. 創新精神

因循守舊是無法進步的，教練員在訓練中必須勇於探索、大膽嘗試，才能使訓練水準得到不斷的發展和提高。雙蹬技術的應用就是創新精神的真實寫照。

二、指導方法

在訓練實踐中，教練員要了解運動員的思想情況、健康狀況和訓練水準，以便在訓練中採取區別對待的措施，有針對性地制定訓練計劃；同時還要處理好指導重點隊員和一般隊員的關係，既要重視重點隊員，也不能忽視一般隊員，以免影響團結，給訓練帶來負面影響。

不管是經驗豐富的教練幫助年輕隊員提高競技水準，還是業餘隊的教練幫助朋友或初學者學習新動作，在具體的指導方法上，教練都應該想辦法讓練習者儘快領會他（或她）的意圖。多數人在學習新動作時都會產生恐懼和疑慮，這種猶豫不決的心態對整個訓練過程是很不利的。

作為教練員，在施教過程中所說和所做的一切都將影響

到訓練者。下面這些有益的指導方法將能促進信息的滲透，並在訓練過程中最大限度地提高訓練效果。

1. 示　範

個人最好的學習辦法就是觀察和模仿，一些人認為口頭傳授更好一些。其實所有人還是從直觀的動作示範中得到益處最多。

合格的示範者必須在隊員練習此動作時，能夠隨時隨地並準確地將這個動作做出來。運動員必須可以從任何角度（前、側、後）觀察示範者的示範動作，這一點很重要。

所有的示範動作都應伴有口頭講解。運動員首先觀察示範動作，然後聽講解，再重看示範。最後留給運動員練習的時間。

2. 講　解

講解是示範的補充。在講解時，應把焦點放在運動員做正確的地方，避免用「不」字。舉個例子，你可以說：「你的著地角度很好，但還需降低蹲屈角度，以便增加蹬動位移。」儘量不用批評的語氣去指責運動員做錯的地方。比如說：「你的蹲屈角度太高了，這樣你永遠也不會獲得更大的蹬動力量。」儘管你的批評是對的，但這樣對運動員來說，卻產生了消極的影響。

3. 改　進

隨時告訴運動員技術上的問題是有必要的。長時間的指導過程中，一定避免使用不易理解的術語。有時候任何口頭的技術講解都不能促進動作方式的改變，這時可以先向運動員解釋問題出現的原因和改進的方法，然後讓運動員在靜止狀態下做出動作，教練員再明確指出其問題所在（圖 7-

圖 7-1　改進技術

1）。

　　只有當他們知道問題的根源後，才有可能做出改進。

4. 提供反饋

　　反饋是練習中必要的環節，它能將練習的效果和出現的問題直接提供給教練員和運動員。反饋必須在訓練結束後馬上進行，以便能夠立即用反饋信息（例如技術錄影）與運動員自己的感覺做對比。在改進技術時，反饋信息是很有效的，消極的口頭教導會導致運動員失去自信，增加挫折感，不會達到預期的目的。

直排輪休閒與競技

第三部分
競技篇

關於比賽

一、常規賽事

運動競賽是競技體育運動最引人入勝之處。透過比賽，可以吸引更多的人參與到這項運動中來，並能推動競速直排輪運動的全面開展，在普及的基礎上進一步提高運動水準。

隨著競速直排輪運動的發展和運動水準的不斷提高，該項目已經形成了多層次的競賽形式。

（一）國際性競速直排輪比賽

國際性競速直排輪比賽，主要包括世界錦標賽和亞洲錦標賽。

世界錦標賽是最高水準的國際性競速直排輪比賽，分別包括男、女成年組和青少年組。比賽項目如下：

1. 世界錦標賽成年組

場地賽比賽項目：

男子	女子
300 公尺計時賽	300 公尺計時賽
500 公尺	500 公尺

1000 公尺

10000 公尺積分賽

15000 公尺淘汰積分賽

20000 公尺淘汰賽

10000 公尺接力賽

（僅限三名運動員）

1000 公尺

5000 公尺積分賽

10000 公尺淘汰積分賽

15000 公尺淘汰賽

5000 公尺接力賽

（僅限三名運動員）

公路賽比賽項目：

男子

300公尺計時賽

500公尺

1000 公尺

10000公尺積分賽

15000 公尺淘汰積分賽

20000公尺淘汰賽

84 公里馬拉松賽

女子

300 公尺計時賽

500 公尺

1000 公尺

5000 公尺積分賽

10000 公尺淘汰積分賽

15000 公尺淘汰賽

42 公里馬拉松賽

2. 世界錦標賽青少年組

比賽項目：

300公尺計時賽

500公尺

1000公尺

5000 公尺積分賽

10000公尺淘汰積分賽

15000公尺淘汰賽

5000 公尺接力賽（僅在場地賽上進行）

42 公里馬拉松賽（僅在公路賽上進行）

亞洲錦標賽每兩年舉辦一次，截止到 2003 年已經舉辦了十屆亞洲直排輪錦標賽。

（二）全國性競速直排輪比賽

全國性競速直排輪比賽，主要包括全國體育大會和全國直排輪錦標賽。全國體育大會每四年舉行一次，從 2002 年起增設了競速直排輪項目的比賽，這是該項目國內較高水準的比賽。全國直排輪錦標賽每年舉行一次。截止到 2003 年12 月我國已經舉辦了 18 屆全國競速直排輪錦標賽和 4 屆全國公路直排輪錦標賽。

除上述國內比賽以外，各省、市根據具體的情況，還定期舉行省、市級別的錦標賽、選拔賽、對抗賽和邀請賽等。

二、比賽中的技戰術

競速直排輪比賽經常採用集體競賽形式，比賽中會出現各種各樣的情況，如果專項基礎不紮實，技術不嫻熟，就不能很好地處理這些突發事件，甚至會影響比賽的結果。所以在比賽中，運動員不僅要有高超的滑行技巧，還要掌握很多滑行以外的複雜技術和戰術。

這些技戰術主要包括起跑、超越、尾隨滑行和衝刺等。在這一部分，我們將詳細講解在比賽中經常用到的除滑行以外的技巧。這將有助於練習者增加實戰經驗，在比賽中取得主動，發揮出自己的最佳水準。

（一）起　跑

　　競速直排輪比賽有兩種基本的起跑形式，一種是以計時賽為主的個人出發起跑，另一種是集體出發的起跑形式，兩者存在明顯的差異。第一種起跑形式多用於短距離個人出發的比賽中，而且大部分運動員都在使用，包括在世界錦標賽中。

1. 個人出發起跑

　　300 公尺的個人計時賽的起跑是非常獨特的。因為運動員並不是聽發令員的槍聲起動，而是根據自己的準備情況來決定何時起動，電子計時器在運動員的輪子切斷光線後自動開始計時。這種起跑方法要求運動員必須用最大的力量衝出起點，用最短的時間獲得速度。從理論上講，在衝出起跑線之前，如果能獲得一點向前的初速度是非常有益的，而老式起跑是前腳首先衝出起跑線，然後身體才開始起動，所以使用老式起跑是沒有優勢的。

　　現在向大家介紹的這種起跑方式，可以使身體在輪子衝出起跑線之前，獲得向前的初速度，提高了起跑的速度（圖8-1，a-e）。

　　運動員起跑最初的姿勢是雙腳呈「T」形，每隻腳與前進方向約呈 45°。有力的腿放在前面，以便第一步蹬動獲得較高的速度。前腳的最後一個輪子頂在後腳輪子的中間位置，這樣一來有力腿的輪子就更加貼近起跑線了。保持雙腳不動，膝關節彎曲，臀部後坐。在降低重心的過程中，雙臂平放在身體前面保持穩定（圖8-1a）。

　　這種姿勢，體重分散在兩條腿上，兩腿在這一刻均沒有

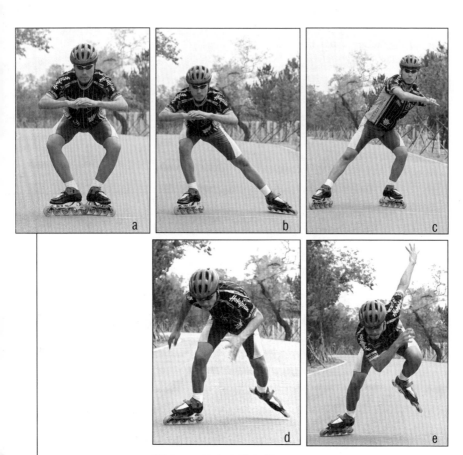

圖 8-1　個人出發起跑

任何動作。靜止1～2秒鐘,直到感覺完全穩定為止。接下來,後腿向後伸,但腳的方向不變。做這個動作時,體重必須落在前腿上,前腿仍然保持原來的蹲屈角度(圖8-1b)。後腿在向後撤的時候,前腳的輪子千萬不能向前滾動,這是非常重要的。

　　穩定之後,運動員慢慢伸展前腿將重心移向後腿,臀部

稍微壓低，整個上體向側後移動，直到後腿完全承擔體重。當重心移動結束，後腿的膝關節角度約為 100°（圖 8-1c）。雙臂應跟隨上體，保證整個身體姿勢的協調性。一旦重心後移，體重全部落在後腿上，就應儘快進入下一個動作。

運動員的上體前後預擺幾次，做好起跑前的預備動作後，後腿迅速蹬展，迫使臀部和身體重心回到前腿上，與此同時，前腿膝關節角度適當調節並變為蹬動腿準備蹬伸（圖 8-1d）。蹬動腿借著身體慣性向後全力蹬伸，另一腿的膝關節隨之彎曲，大腿迅速向前提拉並跨出第一步。這時蹬動腿繼續蹬伸，全力衝出（圖 8-1e）。

2. 集體出發的起跑

集體出發的形式比較常見，大型公路比賽的參賽人數經常會超過百人。以往的成績將決定選手的起跑站位，如果你的成績足夠好，那你必然會被安排在前排起跑。通常優秀的選手都會在前排，這裡視野開闊，空間較大，一般不會出現意外。後面的情況相對比較混亂，很多沒有經驗的運動員，會被這種混亂的情況搞糊塗，所以，經常會有碰撞等危險現象發生。這主要是因為所有的運動員在擁擠的空間裡同時出發，而大家的蹬動方向和節奏又不一致，所以，造成了混亂的局面。

如果你在後面幾排，那麼你應該盡量往前去，因為後排的人很可能比你滑得慢。如果你是新手或水平一般，那你應該站在隊伍的中間而不是前面，沒有比起跑後別人都從你兩邊超過更可怕的了。這種集體出發的起跑有時會給新手帶來一些憂慮和恐懼，要解決心理上的壓力最好的辦法就是增強

自信心，相信自己的技術完全能控制眼前的局面。

下面我們將從個人技術角度來分析，如何在這種情況下採取有效的手段取得好的起跑效果。

保持較低的身體重心，將幫助你增加穩定性，並使身體姿勢更容易控制，減少與別人碰撞的危險。縮短蹬動距離，也可以增加集體出發的安全性，也就是說在起跑過程中，膝關節不完全展直，直到選手間的距離拉開時再加大動作幅度。為了保證不與別人相撞，你應盡量減小橫向移動重心的幅度。

正常滑行的每一次蹬動，重心都會從一側移到另一側，這種橫向移動會給起跑帶來不安全的因素。因此，你應試著讓臀部和重心始終控制在小的移動範圍內，不能有過大的擺動。同時，採取加快頻率和縮短蹬動距離的方法，可以更好地控制蹬動力量，進而獲得理想的速度。

另外，頭部直立，眼睛注視前方，將有利於你及時發現並處理在你身邊發生的各種意外情況。使用雙擺臂也可以幫助你擴大自己的運動空間，並防止其他運動員侵入你的個人滑行範圍。選手們的距離拉開以後，就可以自由地發揮個人技術了。

（二）尾隨滑行

競速直排輪的比賽形式與自行車比賽有許多相似之處，尤其戰術方面更為相似。掌握這些滑行中的戰術，將使你節省更多的體力，以最小的代價獲得最大的收益。

在訓練和比賽中，尾隨滑行是最常見，也是最有效的一種戰術。尾隨是指在訓練和比賽中緊跟在一名或多名選手的

後面，以達到減少空氣阻力，節省體力的目的。下面的文字將解釋和說明尾隨滑行的基本要求以及怎樣在比賽中合理地運用它。

　　學習尾隨技術需要付出大量的時間來練習。新手有時害怕尾隨距離太近而與其他選手發生碰撞，這種心理將會影響到練習的效果。沒有兩個運動員的技術是完全相同的，有的運動員滑行起來能像子彈一樣快而穩，而且節奏感極好，他們很容易跟上前面的人。而有的運動員速度感不好，重心移動有時很混亂，尾隨對他們來說並沒有太大的益處。

　　具有很好的協調性和自信心是學好尾隨技術的關鍵，掌握尾隨技術將對日後的比賽產生巨大的影響。毫無疑問，尾隨是競速直排輪選手在基本技術之外，最需要，也是必須掌握的滑行技術。它被認為是集體滑行最基本的技巧，並且是其他戰術運用的基礎（圖8-2）。

　　就像高爾夫球手要將球擊得更遠一樣，競速直排輪選手

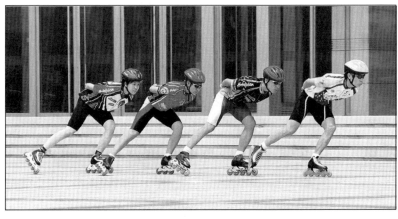

圖 8-2　尾隨滑行

也在尋找獲得更高速度和效率的滑行技術。尾隨滑行使後面的選手得到了保存體力的機會，使體能較差的選手也能跟上大隊伍。如果沒有尾隨這一滑行技術，那麼，直排輪比賽將變得枯燥、乏味。尾隨技術與競速直排輪運動有著密不可分的關係，那麼，尾隨是如何使滑行速度更快，又是如何在實際滑行中應用的呢？在學習尾隨技術之前，我們先了解一下有關空氣動力學的原理。

1. 空氣動力學

空氣動力學探求的是當空氣和一個物體相遇後，會發生什麼樣變化。拿移動的物體來說，空氣動力學研究的焦點是這個物體遇到了多大的阻力。不管是行駛中的汽車還是滑行中的運動員，當它與空氣接觸時，氣流都會發生一定的改變。當物體向前高速運動時，氣流會圍繞物體並在物體後面的某一點上聚集。

理想的尾隨區域便是在領滑者身後的低壓區域，尾隨者必須緊跟領滑者（圖8-3），以避免受到領滑者身後不遠處

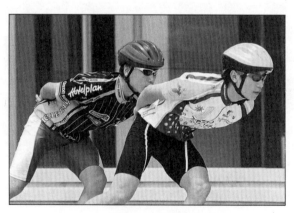

圖8-3　尾隨者必須緊跟領滑者

直排輪休閒與競技

旋渦區巨大氣流的影響。

　　空氣從物體的側面通過時，同樣能產生阻力。在空氣動力學中，阻力是可以測量的，但是還沒有一套專門測量滑行阻力的儀器。有兩個最主要的因素決定著滑行阻力的大小：一個是身體正面與空氣接觸面積的大小；另一個是滑行的速度。

　　身體的正面是被空氣「捕捉」到的迎風面，它的面積越大，滑行者受到的空氣阻力就越大。在我們還不懂得空氣動力學的兒童時代，就會有這樣的經歷：當我們把手伸出汽車窗外，手掌從水平位置變為垂直位置時，會明顯感覺到空氣阻力的增加。這足以告訴我們要降低空氣阻力就必須盡量減小滑行時身體的迎風面積，而在滑行中的最理想辦法就是降低身體重心並尾隨滑行。

　　滑行速度是另一個決定空氣阻力大小的因素，有趣的是在速度和空氣阻力之間存在著驚人的關係。那就是，迎面空氣阻力的大小與滑行速度的平方成正比。也就是說，一名運動員以每小時 10 公里的速度滑行，在相同的條件下，當他的速度提高到原來的兩倍，達到每小時 20 公里時，空氣阻力的變化並不是原來的兩倍，而是原來的四倍。

　　滑速的增大會使空氣阻力成倍地增長，這就是為什麼運動員在一定的高速下很難再進行加速的原因了。這同時也解釋了尾隨在後面的運動員為什麼會節省大量的體力，因為他們避開了大部分空氣阻力的影響。在實際的比賽中，很難準確地測出尾隨滑行會節省多少體力。因為風力的大小、方向以及你所跟隨運動員的迎風面積大小和你尾隨的距離等因素都是很難確定的。

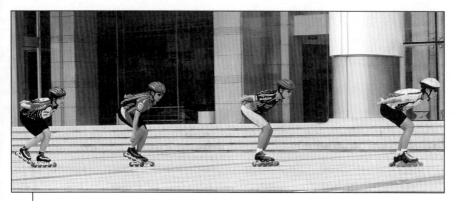

圖 8-4 　如果跟隨距離太遠將失去意義

　　但我們可以保守地估計，尾隨滑行大約能節省 25％的體力。如果是頂風滑行或者有一名體格比你大很多的運動員在前面為你擋風，那你甚至可以節省 50％以上的體力。

　2. 尾隨的位置

　　尾隨的位置是大多數人都要問的問題，新手經常問的一句話就是「我應該跟在多遠的地方」。我們在觀察新手尾隨滑行時，看到的最普遍錯誤動作就是尾隨的距離太遠了（圖 8-4）。在領滑運動員身後的某一區域，空氣繞過前面的滑行者會形成一個旋渦區，在這裡後面的滑行者會遇到更大的阻力。這一區域的範圍還很難確定，但為了避免在這個區域內滑行，運動員必須緊跟前面的選手，避免受到混亂不整的氣流干擾。總之，要記住一條原則：盡可能地跟緊前面的滑行者。

　　保持這種緊跟的狀態是不容易的，你必須有很高的尾隨技術。前面運動員的步伐稍有變化，都將使後面的每一名運動員重新調節步伐。當領滑者加速時，後面的運動員也要保

持與領滑者的步伐一致。當整個隊伍放慢速度時，容易造成隊形的混亂，但可以利用這個時機做短暫的休息。一定要避免與前面運動員相撞的事情發生，這將會浪費你很多寶貴的時間和體力，這些體力如果保存到比賽的後期，將使你得到更大的收益。

與前後運動員保持適當的距離，並隨時觀察前面隊伍的滑行情況是必要的。這能夠讓你對突發事件有一定的預感，並及時做出判斷和反應。

例如，當前面滑行者步伐放慢時，你應該有所準備，絕對不能掉以輕心。如果整個隊伍的速度放慢，前面的人開始聚集，並有可能相互碰撞時，明智的辦法是輕輕地將手放在前面隊員腰的位置，以保持安全的距離。如果前面的運動員繼續慢下來，而你的速度卻遠遠大於他，這時可用手臂輕扶前面選手的腰或臀緩衝一下，盡量避免用手推前面的人。如果非推不可，一定要注意向前方推，而不能向上、下或者側方推。

每個運動員都會遇到這種煩心的情況，要想在每一步中都保持很好的節奏和安全的距離，就要懂得控制每一步蹬動力量的大小。

集體滑行時經常有突然加速的情況，這時後面尾隨的人將奮力向前追趕，如果你能提前預感即將發生的加速並做出準備，那麼，將節省許多體力。雖然我們要求跟隨的距離越近越好，但這個時候拉開一點距離是可取的。因為當前面開始加速時，你會有足夠的運動空間來施展技術或改變路線，並能很快跟上隊伍，或者超過其他人。

3. 步調一致

尾隨滑行的另一個重要技巧就是步調一致。這會讓你節省更多的體力，使你的尾隨更有效果。例如，領滑者左腿蹬動時，你也必須蹬左腿；當他向側移動的幅度比你大時，你也應盡量模仿。總之，你要最大限度與前面的滑行者步調一致。跟隨與自己動作相仿的運動員是很容易的，但有些運動員的動作風格相差很大，這就會讓你覺得很不舒服。並且會迫使你對自己的動作不得不做一些改變，與其這樣不如索性換一個位置尾隨其他人。

許多情況下，比如轉彎或有障礙物的路面都能破壞隊伍的節奏，打亂運動員的占位。迅速恢復自己在隊伍裡的位置是很重要的尾隨技巧之一，你可以在日常訓練時反覆練習迅速返回隊伍的技巧。

有時侯，不知什麼原因，前面的運動員突然改變了滑行節奏。遇到這種情況，一般有三種解決辦法：

第一種，採取最簡單的辦法，就是縮短步長、加快頻率，直到跟上前面隊員的節奏為止。這個辦法需要付出一定的時間和體力。

第二種，就是用同一條腿連續蹬兩次保持與領滑者步調的一致。這個辦法看似簡單，其實它需要滑行者有很好的協調能力。

第三種，是暫時停止蹬動，保持滑行狀態，等前面的運動員步伐一致後再跟上其節奏。這樣一來，你有可能與前面的運動員拉開一些距離。

總之，最好的是能熟練掌握這三種技巧，以便能夠隨機應變，採取有效的方法來處理各種突發事件。

（三）機警與應變

　　一個傑出的運動員和一般選手間的區別不僅是滑行技術上的差別，從比賽中的機警程度和應變能力就可以很容易看出他們的差距。不管你是哪種訓練水準的選手，在滑行中培養機警和應變能力都是非常重要的。

　　集體滑行中的運動員，必須對周圍的環境和將要發生的各種事件有敏銳的洞察力和快速的應變能力。

　　在競速直排輪比賽中，運動員必須依靠自己的觀察和判斷來預料比賽中將要發生的一切。所謂有經驗的運動員，就是指那些集體滑行中能靠自己的感覺和經驗，提前對所要發生的事件做出準確判斷的人。如果有兩個隊友同時在比賽中，他們可以用手勢和信號相互示意滑行的情況和即將發生的危險。比賽中沒有隊友的配合是很不利的，一旦真的出現這種情況，運動員就必須依靠自己的機警和應變來獨立完成比賽了。

　　有經驗的選手知道什麼時候該領滑，什麼時候該尾隨，以及怎樣在隊伍中處於合理的位置並與前面的選手保持合適的距離。這些因素在比賽中所發揮的作用，甚至要超過良好的有氧能力和嫻熟的個人滑行技術。所以，平時對運動員的機警和應變能力的培養是非常重要的。

　　觀察也是運動員在比賽中提高機警程度的一種方法。運動員在滑行中必須不間斷地處理視覺和聽覺上的各種信號，就是說，在比賽中眼睛和耳朵必須時刻保持警惕。當你處於隊伍前面時，要經常回頭看看後面的情況（圖8-5），環視周圍是提高機警程度的有效方法。所有的選手都應養成一種

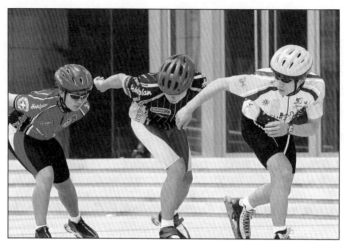

圖 8-5　在前面滑行時要經常回頭觀察

隨時觀察周圍情況的習慣，運動員通過觀察知道哪些動作是危險的，並憑經驗來預測即將發生的事情。你還可以由觀察對手的技術形態來判斷應該尾隨在誰的後面，如果跟在一個實力較弱的選手後面是不利的，必須及時超越過去，否則將會影響你最後的比賽成績。

（四）占　位

　　除了對形勢的正確判斷，占位也是取得比賽勝利的關鍵。任何時候，緊跟領滑者都是很重要的，但如果你想超越的時候，就必須從隊伍中滑出來，以便有足夠的空間加速超越過去。比較糟的情況是你被夾在兩列隊伍的中間，或被隊伍落下。可能你費了很大力氣，卻仍然難以追上前面的隊伍。要避免這種情況的發生，就必須對你所要跟隨的目標做出準確的判斷，並保護自己的占位。一旦你落到了隊伍的最

直排輪休閒與競技

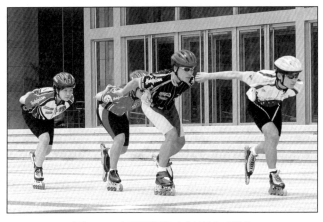

圖 8-6　用擺臂防止被別人超越

後，尤其是在比賽接近尾聲的時候，所有的運動員都企圖搶占最佳的位置，混亂的競爭場面使你根本無法再衝到前面去。從空中觀看競速直排輪比賽，運動員奮力爭先搶奪有利位置的場面，就像一條不斷變換形態的巨龍。

　　在比賽中，占位是很重要的，而保護自己的有利占位則更加重要。一個保護占位、防止對手超越的最好辦法就是利用規則允許的擺臂動作來擴大自己的運動範圍，阻礙其他運動員的前進（圖 8-6）。

（五）集體滑行

　　集體滑行是幾個人團結、協作，採用交替領滑來節省體力，達到共同提高速度的滑行方式。在某些特定的環境下，為了共同的目標，競爭對手間也可以達成一種默契。例如，1995 年在紐約舉行的 100 公里的馬拉松直排輪賽中，一個 6 人小組採用集體滑的方式甩開了大部隊約 10 公里。在這種

情況下，小組中每一個成員領滑的時候都有一個共同的目標，就是把大部隊甩得再遠一點。這時集體滑行表現了最大的功效。

1. 滑行方法

競速直排輪的集體滑行是從自行車比賽中學到的，但現在的使用率卻高於自行車運動。集體滑行的主要特徵是循環地變換領滑者，以便在保持高速的同時，讓隊伍中的每一個人都得到充分的休息，這十分適應長距離的比賽。在滑行中，每個人的領滑時間基本相同。通常頂風滑的時候，每個人領滑的時間要相對短一些。

個別時候，有實力的運動員要多領滑一點距離，這也是為了最後的成績，否則賽程還未過半，體力弱的運動員已逐漸被落下，集體滑的形式將無法形成，而能力再強的運動員也不希望獨立滑完後半程。要想最大限度地發揮集體滑行的效率，那麼這一組的成員就必須統一步幅和節奏，這樣整隊人的空氣阻力都將大大降低。

在集體滑行時，由於領滑者和尾隨者的體力消耗差別很大，所以在一個滑行集體中，自然不是每個人都期待領滑。而大家對輪班領滑也並沒有明確的要求，有時只是一種默契。但也很少有人一直舒適地躲在別人身後，而在距終點100公尺的時候衝刺。可能有人曾經利用這種策略取得過好成績，但大家對他（或她）的態度是可想而知的。

2. 變換領滑

變換領滑是集體滑行技術的關鍵部分。因為它才是節省體力的直接原因，所以，每個競速直排輪選手都應該掌握這項技術。在集體滑行的過程中，領滑者要為後面的隊員擋風

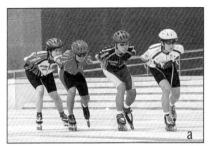

圖 8-7　變換領滑

（圖 8-7a），在變換領滑時，打頭的隊員要先向側滑出，然後逐漸降速，原來在第二位的隊員這時要積極滑行變成新的領滑者（圖 8-7b），當原來的領滑者退到隊伍的最後時，應迅速跟上隊伍的節奏，並重新進入隊伍滑行（圖 8-7c），新的領滑者要保持速度不要下降，直到下一次替換。換人的方向是順時針的，也就是說，換下來的運動員要從右邊退下來，這並不是一成不變的，只要注意換人時盡量都在同一側就行。

　　儘管循環換人的方式是相同的，但小組必須根據實際情況決定換人的時機。這些情況包括小組人數的多少、速度的快慢、風力的大小等，隊伍大的時候換人的頻率要高一些，相反人少的時候（3-4 人），每個人領滑的時間就要長一

圖8-8　用雙手幫助下肢蹬動

些。在正常的集體滑行中，每個人領滑的時間應為1分鐘，這個時間對於運動員來說，是剛剛產生疲勞的時候。在這時被換下去，正好得到了休息。因為有領滑的運動員在前面擋風，所以，在後面跟滑是比較輕鬆的。這種短時間高強度運動和放鬆滑交替進行的滑法，與間歇訓練十分相似。

3. 滑行中的休息

有經驗的運動員十分清楚在比賽中何時進行短暫的休息，即使是幾秒鐘也可以緩解腰背部肌肉的酸痛和腿部肌肉的疲勞。這種在滑行中休息的方式十分有效。

在比賽中，最常見的休息方式有兩種。第一種方式很簡單，就是當運動員感到疲勞的時候可以將雙手扶在大腿上，運用上肢的力量來幫助兩腿的蹬動。同時，在雙手的支撐下，也可以適當抬高上體，讓腰部的肌肉得到休息（圖8-8）。這種方式適合滑行的各個階段。

第二種方式就是，在比賽中的下坡路段或速度減慢時，

圖 8-9　滑行中短暫地直一下腰

短暫地直一下腰，緩解腰部酸痛（圖 8-9）。雖然只是短短幾秒鐘的直立，卻會帶來很大的收益。這一動作不僅是給腰部肌肉一個放鬆的機會，而且還能透過加快血液循環來促進乳酸的排除。做這個動作的時候要注意，對手有可能趁機加速超過你。所以在你採取這個動作時，一定要注意觀察，保護好自己的占位。

（六）坡路滑行

　　儘管比賽中的坡路滑行並不太多，但還是有的。當遇到坡路時我們有必要根據坡的長度和傾斜度來決定如何改變滑行的技術以適應複雜的地勢。

1. 上坡滑行的技術

　　上坡滑行時，滑行者必須改變正常的滑行動作。坡路使滑行的速度減慢，同時也使蹬動的方向等因素發生了改變。

　　上坡滑行時，蹬動的方向應是向側後的，而不同於平路

滑行時徑直的側蹬。因為坡路使得滑行的阻力大大增加，所以蹬動必須產生足夠的分力與之相抵消，加大了後蹬正是為了產生更多向前的分力。向後蹬動的最佳角度是很難確定的，這要由坡路傾斜角度的大小來決定。通常坡度越大，後蹬角度就越大。

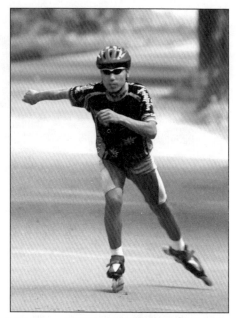

圖 8-10　上坡時看不到明顯的移動重心

上坡滑行時除了蹬動方向有很大的變化外，身體的重心也應該向前移動。在平地滑行時，身體重心要落在直排輪鞋的中部。當上坡滑行時，膝關節角度不應太小，臀部也不能過低，身體重心應落在前腳掌上，這樣有利於更好地掌握平衡、向後蹬動。同時，上體應該直立一些，由減小蹬動的距離和加快頻率來縮短自由滑行的時間，從而加快上坡滑行的速度。

雙擺臂是上坡滑行所常用的，這種擺臂的方式能配合下肢動作，加快收腿的速度和重心移動的速度。

當坡度越大時，收腿和移動重心的速度應該越快，甚至在上坡時看不到明顯的移動重心（圖8-10）。

直排輪休閒與競技

2. 上坡滑行的戰術

當遇到很長的一段坡路時，你應該意識到，也許有人會在這段坡路被甩掉，而你也可以利用這段上坡把對手甩得更遠。因此，有經驗的選手都會很注意上坡滑行的戰術，以免被別人落下。保證較快爬坡速度的滑行大致可分為三個階段：起速、保持、加速。

每一階段都是你可以實施戰術拉開對手的機會，但如果使用不當，也很可能給別人以可乘之機。

在每一個上坡開始前，把速度適當地提升起來是有必要的。起速後要繼續加快節奏，並且積極地衝向坡路，開始上坡滑行。這個戰術的目的是防止在坡上過度的減速，而消耗較多的體力在重新起速上。在坡路的後期，速度已經很慢，這時的空氣阻力也不大，所以跟隨別人滑行是沒有必要的。這時應該積極地蹬動，單獨進行坡路滑行。如果不這樣，你就會被前面降速滑行的選手擋住。

當滑行到一定的位置時，速度已經下降很多，你必須保持一定的速度並堅持到坡頂。因此，在這個階段要保持住三個要素：滑行速度、蹬動速度和滑行的節奏。有經驗的人能夠很快判斷出適合自己的滑行節奏和速度，並成功地應付坡路條件下的比賽。花些時間在坡路滑行訓練上，將幫助你了解什麼樣的節奏更適合自己，以便能順利完成比賽中的上坡，避免在上坡滑行時被隊伍甩掉。上坡滑行訓練是十分艱苦的，但它將使你獲得超人的能力，並在坡路的後三分之一處超越對手。

跟隨那些一開始就全力衝滑的選手是沒有必要的，這些人往往滑到坡路的一半時就筋疲力盡了。按照你自己的滑行

計劃，會很輕鬆地追上他們。

在坡路的後三分之一處，你應該逐漸加速直到坡頂。這個時候大部分選手都會潛意識地加快節奏，努力提高速度，但因為極度疲勞，實際上速度並未加快。如果誰能一直保持速度，並在這時處於領先位置，就會給對手的心理上造成巨大的壓力。因此，坡路的後三分之一處是實施戰術超越對手的好機會。把儲存的體力用在這時，要比開始就全力衝滑好得多。如果其他運動員也使用了這種戰術，那麼你只要時刻準備好跟住那個要加速的人，一旦他（或她）開始加速，你就應迅速跟上，直到坡頂。

3. 下坡滑行

下坡滑行同樣需要改變技術，而且技術要求也很複雜。從很陡的下坡滑下時，通常採用自由滑行的方式。但有些情況下，下坡也要連續蹬動。下坡滑行時的蹬動方向與平路滑行是基本相同的，速度較快的時候可以試著在側蹬的基礎上，再向前蹬一點。下坡滑行要求採用低姿勢，並增加蹬動的距離。除了蹬動方向很重要外，蹬動腿伸展的速度也要盡量加快。下坡滑行時，需要極快的蹬動速度，只有這樣才能獲得有效的推進力。

下坡滑行的頻率可以明顯放慢。由於重力產生了向前的分力，使得滑行者很容易保持滑行的速度，所以延長自由滑行的時間是比較合適的。大多數運動員都能夠本能地在自由滑行的過程中意識到速度將要下降的時間，並決定出最有效的蹬動時機，最好的蹬動時機是速度將要下降時。

在下坡自由滑行時，可以把一隻手放在膝蓋上增加穩定性，並減少腿部肌肉因支撐體重而消耗的能量。另一隻手放

在前面選手腰的位置，以便能對突發事件迅速做出反應。下坡滑行也是運動員極好的休息時間。

（七）雨中滑行

一些運動員遇到雨天就退出比賽，實際上我們都有雨天滑行的危險經歷。2002 年的全國體育大會，運動員在剛下過雨的公路上滑行，同樣取得了很好的成績而且也並沒有人受傷。2003 年的全國直排輪錦標賽，比賽第二天的中午下了一陣雨，但也沒有影響到比賽。

一般來說，在發令前下雨，比賽會被延期或取消。但如果發令後下雨，幾乎所有的比賽都照常進行。在濕滑的公路上滑行，需要改進一下滑法。事實上，在蹬動的過程中不可能沒有滑脫的現象，滑行技術再好，對雨天滑行再熟悉的運動員也會遇到麻煩。換輪是一個好辦法，但改變技術比換置硬件設備更靈活實用。因為如果在比賽開始後下雨，那運動員就根本沒有機會去換輪子。

在正常的路面滑行，阻力相對較小，蹬動也不會滑脫。因此，蹬動技術表現出快速、有力的特點。但在濕滑的路面比賽時，你必須改變側蹬時的用力方式。通常在蹬動的開始用力較大，所以，滑脫幾乎都發生在剛開始蹬動的時候。改變用力方式，使蹬動力量逐漸均勻地增加，將會減少滑脫的現象。

當你在潮濕的路面滑行時，應盡量用輪子的頂沿滑行。正常情況下，運動員用輪子的內沿向側蹬出，是獲得速度的有效辦法。但在雨天滑行，如果仍用內沿蹬動就會出現更多的打滑現象，尤其在疲勞的情況下更是如此。所以應盡量用

輪子的頂沿完成蹬動和滑行的全過程。

縮短蹬動距離、增加步頻的辦法對雨中滑行是很有用的。它可以減少因為側蹬距離過長而出現的滑脫現象，另一方面增加步頻可以彌補蹬動力量不足的缺陷。由於雨中滑行需要更多的肌肉參與維持身體平衡和穩定，所以，它比正常滑行更容易疲勞。滑行技術的改變也消耗掉更多的體能，為了不損失更多的能量，在雨中滑行時就必須除去任何無意義的多餘動作。

（八）衝　刺

即使你在接近終點時沒有處於領先位置，成功的衝刺技術也會將你的個人名次提升到一個令大家不敢想像的位置。你如果有很好的衝刺技術，就可以在比賽最後的幾百公尺連續超越對手。相反，如果你的衝刺能力差，也很可能在比賽接近尾聲時，被其他對手連續超過。

1. 衝刺前的準備

無論接近終點前你在隊伍中所處的位置如何，做好衝刺前的準備是很重要的。當你決定要向終點衝刺時，一定要離開你所在隊伍中的位置，具體採取什麼辦法要看你所在隊伍的大小和滑行路線而定。

例如，當滑行到距終點還有 300 公尺時，而前面還有一個很急的彎道。這種情況下，最重要的是在進入彎道前衝到隊伍的前面。因為，在出彎道後的那段直道很難再改變名次。所以，利用進入彎道前的機會，獲取好的占位將決定你最後的名次。

2. 衝刺的時機

如果熟悉道路的情況，你將知道在哪裡開始衝刺最好。比賽之前要想熟悉整個賽程的路線是不現實的，但事先看好最後1公里的路線是可能的，也是非常必要的。要找到發起衝刺的最佳時機，就必須積累一定的經驗。

絕對速度好的運動員應該在其他選手開始衝刺時儘可能地跟在後面保存實力，等到接近終點時再全力進行衝刺。相反，絕對速度差的運動員則應該提早衝刺，用良好的速度耐力贏得比賽。

如果衝刺時沒有自己隊友的配合，將很難控制比賽衝刺階段的戰術，而且你很可能會被動地開始衝刺，因為當有人開始向前衝的時候，你也不得不全力地跟上，所以，鍛鍊自己隨時衝刺的能力也是有必要的。

3. 滑跑技術

在衝刺過程中，加大蹬動力量和加快頻率將會把速度迅速提高，而在最後幾公尺的滑跑中，高頻率會帶來明顯的效果。儘管優秀運動員可以在增大每一步蹬動力量的同時，又能保持較高的頻率，但最終還是要靠提高頻率來獲得速度。

在比賽或訓練的開始階段，運動員有充足的體力，能夠在每一次蹬動中使用較大的力量將速度提高起來。但在比賽的後期，腿部肌肉逐漸疲勞，已經酸痛僵硬的肌肉將不可能再產生更大的蹬動力量。那麼，我們就必須用加快節奏的辦法來解決蹬動力量不足的問題。

另外，在衝刺時要盡量壓低身體姿勢，這樣做可以降低身體重心，使整個滑跑動作趨於穩定，同時，也可以增加側向蹬動的距離，產生更大的推進力和加速度。衝刺時的擺臂

與起跑相似，利用快速、有力的擺臂可以提高頻率，並協調下肢的蹬動動作，補充蹬動力量的不足。

4. 撞線技術

撞線技術，即到達終點的最後一步，是非常關鍵的。有時候，勝負就取決於此。高水準的運動員經常會以微小的差距到達終點，甚至百分之一秒都可能給很多人留下遺憾。

高水準的比賽中，前幾名選手的實力經常相差無幾，往往在衝刺時精通撞線技術的選手會贏得比賽的勝利。規則規定，誰的輪子第一個觸及終點線，他（她）將是比賽的獲勝者，前提是兩腳必須得有一個輪子與地面保持接觸。在最後的衝刺階段，水準接近的運動員通常採取向前伸出一隻腳提前撞線的辦法來爭取好名次。

如果一名選手以微小的距離落後於前面的選手，那麼，合理採用這一辦法完全能夠挽回敗局。要想在高速滑行中掌握這種技術，就必須有極強的平衡能力和柔韌性，所以，運用這種技術的只有那些優秀的選手。

撞線技術主要包括「探頭」衝刺法和「弓步」衝刺法。「探頭」衝刺法相對簡單。選手在到達終點線前將一隻腿徑直向前伸，而前腳的輪子都不離開地面（圖 8-11）。使用「探頭」衝刺技術時，必須將體重全部落在後面的支撐腿上，前腿儘可能的向前伸，膝關節盡量伸直。雖然「探頭」技術不是很難掌握，但在高速滑行中使用很容易失去平衡。因此，要在日常訓練中反覆練習。

「弓步」衝刺法使用起來相當困難，只有高水準運動員才能在高速滑行中做出這一動作。它要求運動員在到達終點時一腿前伸呈弓步，它的難點在於當腳向前伸時，要用前腳

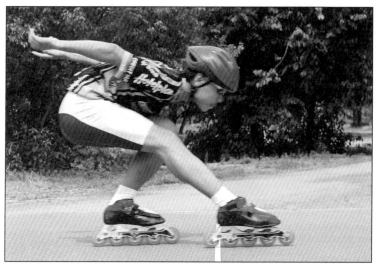

圖 8-11　探頭衝刺技術

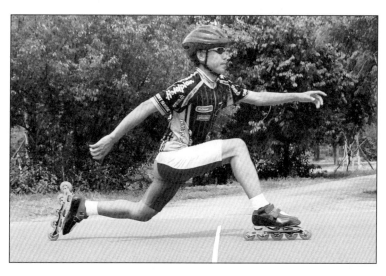

圖 8-12　弓步衝刺技術

的後輪和後腳的前輪維持平衡，以達到最大的伸展幅度。

簡單一點的「弓步」衝刺法，可以保持前腳輪的正常滑行，同時用後腳的前輪維持平衡（圖 8-12）。使用這一技術需要選手具有非凡的力量和柔韌性，以及超強的平衡控制能力。總的來說，「弓步」衝刺法要優於「探頭」衝刺法，因為它使前腿的伸展幅度達到了最大限度。

三、比賽規則

中國競速直排輪競賽規則的制訂是在國際規則的基礎上，結合我國的實際情況制訂而成的。目前還處於不斷發展和完善的過程中。在此我們僅簡要介紹國際規則的主要內容，而國內規則與之基本相同。

（一）比賽路線

①競速直排輪競賽根據比賽環境的不同分為場地賽和公路賽。公路比賽路線可以是「開放」式或者是「封閉環型」式。

②丈量場地的跑道或公路上的比賽路線，應距跑道或公路邊界線內側 30 公分。

③公路比賽路線左右均可有彎道，可沿一條假想的路線進行丈量，但要距彎道邊界 30 公分。

（二）場地跑道

①比賽場地的跑道是指設在露天的或有覆蓋設施內的比賽路線，它由兩條長度相同的直道和兩個相同半徑並對稱的

彎道組成。

②比賽場地跑道的周長不得少於 125 公尺，最長不超過 400 公尺，跑道的寬度最小為 5 公尺。

③比賽場地跑道的地面可用任何材料鋪成，但要完全平坦而不易摔倒並且不影響其光滑程度。

④場地要求完全平坦，但彎道可有一定的傾斜度。

⑤彎道部分有傾斜度的跑道長度最短為 125 公尺，最長為 250 公尺。有傾斜度的部分要從內側邊緣逐漸平穩地升高，直到外側邊緣。直線跑道為了與彎道傾斜跑道相銜接，也可以有向內側傾斜的銜接部分，但直線賽道的平坦部分不應少於跑道總長的 33%。

⑥終點要用白線標出，寬為 5 公分。

⑦除非沒有其他辦法可供選擇時，起點線不應設在彎道處。

⑧場地內的欄杆要用合適的材料製成，並能起防護作用，以免運動員發生危險。

（三）公路跑道

①在「開放」式路線進行的比賽，其終點和起點不銜接。

②「封閉環型」式路線的終點和起點相銜接，它有兩條對稱路線。運動員必須根據比賽的距離在此路線上滑行一圈或多圈。

③「封閉環型」式跑道路線最短 250 公尺，最長 1000 公尺。

④公路全程的寬度不得少於 5 公尺。

⑤公路的路面應平坦和光滑，沒有斷裂。路面不平坦部分不應超過其寬度的 3%。

⑥公路跑道有斜坡的部分不得超過 5%，即使在特殊情況下，其傾斜部分也不得超過全部路線的 25%。

⑦終點線與起點線均應以 5 公分寬的線標出，除非無法避開時，起點線不能設在彎道處。終點應設在距最後一個直彎道交界線 50 公尺以外的地方。

（四）正式比賽項目

場地賽和公路賽的正式比賽項目為：300 公尺、500 公尺、1000 公尺、1500 公尺、2000 公尺、3000 公尺、5000 公尺、10000 公尺、15000 公尺、20000 公尺、30000 公尺、50000 公尺。公路賽還包括成年男子馬拉松賽（84 公里）和成年女子馬拉松賽（42 公里）以及男、女青少年馬拉松賽。

（五）比賽類型

1. 計時賽

可在場地或公路上進行，一定數量的隊或人在固定的滑跑距離上進行的競速計時性比賽。

2. 團體賽

①這項比賽可在場地或公路上進行。比賽有三名運動員組成一個小組在一個固定的環形場地跑道或公路上進行比賽。

②一次僅有一組運動員同時處於比賽狀態中。

③以第二名運動員滑過終點線時的時間為最終成績。

3. 淘汰賽

比賽過程中在一個或更多的固定地點直接淘汰一名或多名運動員。比賽開始前由裁判長宣布淘汰賽的具體規則。

4. 群滑賽

參賽人數不限，是在場地或公路上進行的集體出發形式的比賽。如果參加人數太多、比賽場地不夠，決賽前可進行預賽。被淘汰運動員的名次根據預賽成績確定。1500公尺比賽至多有三次預賽。

5. 定時賽

在場地或公路上進行。限定滑跑時間，運動員的名次根據在限定的時間內所滑距離的長短決定。

6. 積分賽

確定固定的計分地點，參加比賽的每個運動員通過此地點時計取分數。比賽全程的終點將賦予選手一個更高的得分，全程比賽積分最高的運動員為優勝者。

7. 接力賽

①可在場地跑道或公路上進行。每個隊由兩名以上的運動員組成，可在固定地點換人。

②換人時，必須要接觸到本隊同伴，最後一次接力必須在倒數第一圈前完成。

③接力賽進行期間，只允許裁判員和運動員在跑道上。

8. 分段賽

①此比賽僅在公路場地上舉行，根據一定規則將中、長距離結合在一起的計時比賽。最終名次由每名運動員在各固定距離（即「各段」）所得成績或得分的總和決定。

②每一分段比賽所得的成績或得分可分配給一名或多名

運動員，分配的方法必須事先在規程中明確。

③如果幾名運動員成績相等，最終的名次將由運動員在各段比賽中所得最好成績決定。

④比賽可以在一天或連續的幾天內舉行，這要由賽段的數量和距離來決定，休息日可以包括在內。

9. 追逐賽

比賽在場地跑道和「封閉環型」式公路上進行。兩名運動員或兩個隊從彼此距離相等的兩點出發，進行追逐，如果一名運動員或運動隊超過對手，比賽即告結束。以運動隊為單位的追逐賽，每個隊由 3 或 4 名運動員組成，各隊倒數第二名運動員決定該隊的名次或淘汰與否。

10. 淘汰積分賽

比賽過程中，在一個或更多的固定地點直接淘汰一名或多名參賽運動員，在這些固定地點淘汰運動員的同時每名運動員都會獲得一個積分。全部比賽的最後一個積分點將獲得更多的分數。完成比賽且積分最高的運動員將獲得比賽的勝利。

（六）總　則

①嚴禁運動員得到任何方式的協助。

②運動員應沿著設想中的直線滑行到終點，不得曲線或橫向滑行。

③在超越其他運動員時不得妨礙他人的滑行。

④不得橫向插入其他運動員前面。禁止撞人、推人、阻礙和協助其他運動員。

⑤在場地賽或「封閉環型」式公路賽時，被超越的運動

員不得阻礙和協助其他運動員超越。

⑥禁止運動員的直排輪鞋觸及比賽場地界線以外的地方。

⑦只要不妨礙比賽的進行，運動員可以修理出故障的直排輪鞋，必要時可以接受新鞋更換已損壞的鞋。

⑧運動員摔倒時自己可以起來繼續比賽，不得由他人協助，否則將被取消比賽資格。

⑨違反上述規定者，將被取消比賽資格。

⑩參加比賽的運動員要公正、熱情地參加比賽，對人懷有惡意或明顯不合格者將被除名。

⑪在「開放」式和環型公路進行的集體出發比賽，運動員也要遵守上述規則，並要保持在右側滑行，不得越過中線。同時，要嚴格遵守組織者的指示。

⑫退出比賽的運動員應到終點處通知一名裁判委員會成員，以便根據其個人情況確定其名次。

第 9 章

營養與恢復

現在，越來越多的人熱衷於直排輪運動。許多練習者在訓練上投入了大量的精力，卻很少有人注意到營養的補充和疲勞的恢復。「渴了喝水，餓了吃飯」的方法是不能滿足運動需要的，單靠自然恢復方式來消除疲勞也是消極被動的。

如果運動後不及時補充營養，不採取科學的恢復手段，就會使身體處於一種過度疲勞的狀態，不但影響訓練效果還可能影響健康。

一、營養的補充

對於業餘訓練者來說，補充營養的主要方法是由膳食；而對於專業訓練的運動員則要由合理配餐和借助營養劑來達到補充營養的效果。那麼，怎樣補充營養才是科學的呢？它主要包括以下幾個方面。

（一）合理的膳食

營養學家的研究認為，人類的營養應盡量從膳食中獲取。食物是人類獲取營養的自然途徑，由膳食肌體可以獲得

六大營養素：蛋白質、脂肪、碳水化合物、礦物質、維生素和水。這些營養素參與肌體組織結構的構建、能量的供給、新陳代謝的調節、維持體內內環境的穩定、消化系統的活動、神經內分泌活動、血液循環和呼吸活動等各種生理生化反應和生命活動。

1. 四類主要食物

中國人在吃的方面很講究，味道是主要的，所以常常忽視了營養的平衡。中國菜在烹調的時候用油較多，這就使得膳食中脂肪含量較高，不利於營養的平衡。如果從營養角度出發，人的一日三餐中應包括四類主要食物：碳水化合物（主食）、蛋白質（魚、肉等）、維生素（蔬菜）和高能蛋白（牛奶、雞蛋等）。

碳水化合物是人體運動時的最佳能源，在沒有氧氣的情況下它也可以短時間地進行無氧氧化產生能量。一般運動員每天食物中碳水化合物所提供的能量應占總能量的 55～60%，耐力運動員則要達到 65% 或更高。但是，人體內碳水化合物的儲存是有限的。在有氧運動情況下，肌體會燃燒脂肪來提供能量，所以，從事中等強度的有氧運動可以消耗體內過多的脂肪。

我們吃的主食中，70～75% 是碳水化合物，它是碳水化合物的最好來源。可是很多人認為「吃主食會長胖」，所以他們很害怕吃主食。

其實，人長胖是因為一天內熱量攝入的總量超過了消耗的總量，而剩餘的部分轉化為脂肪儲存在體內。如果你增加了主食的攝入，同時又減少了脂肪的攝入，你攝入的總熱量就不會大於消耗，而且運動中肌肉還可以得到充足的碳水化

合物。相反，如果你的膳食中沒有足夠的主食，那麼，運動中當脂肪耗盡時就只能將肌肉中的蛋白質作為能源來燃燒。其結果是運動不但達不到健身的目的，反而練掉了你的肌肉。更為不利的是，肌肉中蛋白質的燃燒還會造成肌體的過早疲勞和疲勞後的恢復困難。

蛋白質的主要來源是海產品和瘦肉。它一般不用來供能，其主要作用是運動後肌肉的修復和增長。因此，它也是必需的營養素。但要注意的是，如果蛋白質攝入過多，體液會發生酸化傾向，引起酸鹼平衡紊亂，疲勞會提早發生。

維生素多存在於蔬菜當中。當維生素缺乏時，人體會產生很多不良反應，例如有氧能力下降等。每天吃一些蔬菜，無論對運動員還是普通人的健康都是很有益處的。

高能蛋白食物是指那些蛋白質含量較高的食物，例如牛奶、雞蛋等。這些食物有加快體內蛋白質儲備的作用。

2. 三餐的熱量比

很多人有不吃早餐的習慣，還有些人晚餐吃得比較飽，這些都是不合理的飲食習慣。人一日三餐所攝入的熱量應該是基本相同的，最佳的熱量比是：早餐 28%、午餐 39%、晚餐 33%（圖 9-1）。業餘訓練者很難做到如此精確的膳食配比，只要盡量接近這個標準就可以了。如果是專業訓練的運動員，則要藉由營養師來科學地安排一日三餐，達到合理的營養配比。

（二）營養劑的使用

當訓練的量和強度較大時，運動員就無法從膳食中獲得足夠的營養。如果要繼續提高運動水準，那麼，必須使用營

圖9-1 一日三餐的熱能比

養劑來幫助肌體獲得充足的營養。

營養劑的種類有很多，它的主要作用是促進肌肉的合成、提供能量並提高負荷能力和促進疲勞的恢復等。但它絕對不同於興奮劑，任何使用違禁藥物來提高運動成績的行為都是有害於身體和違背體育道德的，也是被明令禁止的。

常用的營養劑有蛋白粉、肌酸、谷氨酰胺、長白景仙靈、維生素E、維生素C、1, 6-二磷酸果糖（FDP）和支鏈氨基酸等。

蛋白粉、肌酸、谷氨酰胺都有補充蛋白質和促進肌肉合成的作用，但要注意的是，在補充肌酸的時候一定要補水和補糖，使其充分的水合，否則肌肉會因發僵而導致損傷；谷氨酰胺還可提高肌體免疫力，它和長白景仙靈都具有促進恢復疲勞的作用，在賽前兩週服用純的谷氨酰胺還可以防止感冒等疾病的感染；維生素E和維生素C的抗氧化能力較強，它可以保護紅細胞膜，增強紅細胞的抗氧化能力；1,6-二磷酸果糖（FDP）是細胞內糖代謝的中間產物，它不但是

細胞內的供能物質，還有加速糖酵解合成 ATP 的作用，是國際上公認的細胞強壯劑；支鏈氨基酸則有防止中樞神經系統疲勞的作用。

各種營養劑的功能不同，決不可盲目混用或濫用，一定要在專業醫生的指導下合理使用才能發揮它的最佳功效。

（三）補糖和補液

在運動時補糖和補液是很重要的，兩者一般同時進行，而常用的辦法就是適時地喝些運動飲料。許多體育愛好者在運動時喜歡喝礦泉水或茶水，這是不科學的；還有人在感到口渴的時候才去喝水，而這時肌體已經處於缺水的狀態了。所以說，在補糖和補液上有很大的學問，一定要學會科學、合理地補充。

1. 運動前補充

糖的補充應該是每天都進行的，這樣可以提高體內的糖儲備。運動前 5～10 分鐘是最好的補糖時間，或者在運動前 1～2 小時也可以。通過運動飲料的攝入可以達到同時補糖和補液的效果，但不是隨便一種飲料就可以達到理想效果的，如果有可能最好選用專門針對訓練和比賽的運動飲料。在飲用時應該注意，糖的含量在 5～10% 左右比較利於身體吸收，而糖含量過高會使心率加快，不利於心血管功能。

另外，補糖的量應按照每公斤體重 1 克的標準，如果超過 2 克，可能會出現噁心和胃部不適等症狀。

2. 運動中補充

運動中的補充要少量多次，每隔 15～20 分鐘可補充飲料 120～240 毫升。一般情況下每小時補液不超過 800 毫

升。一般選用 5-10%的含糖飲料，也可使用低聚糖，因其滲透壓和甜度較低，所以，濃度可達到 20%。盡量避免用產氣的飲料。

3.運動後補充

運動後應儘快補糖和補液，因為運動後的五個小時體內糖元合成酶的活性最高，前兩個小時補糖可以達到 50 克每小時。在飲料中還可加入一定的鈉鹽，因為鈉離子在體內能抓住水分，從而幫助體液的恢復。但是，鈉濃度過高會影響口感，減少液體的攝入量。

除了上述幾點，還有一些物質的補充也非常重要，例如：蛋白質、維生素和氨基酸等。這些營養元素都應該在運動後儘快得到補充，才能使肌體始終處於一個良好的狀態。

二、恢　復

現代運動科學認為恢復和訓練是同等重要的。傳統的恢復方式就是在運動後肌體按照正常的作息時間進行充分的休息。這種恢復方式能夠起到慢速恢復的作用，但它是一種被動的恢復方式，已不能適應現代運動科學所要求的快速、全面的恢復。

運動恢復是多方面的，它不僅僅是肌體疲勞的恢復，還應該包括心理上的恢復。所以，恢復的方式也應該包括兩方面，即生理恢復和心理恢復。

（一）生理恢復

生理恢復是指運用科學的方式來解除身體的疲勞，恢復

體內能量的儲備。它主要包括：放鬆活動、睡眠、營養恢復、物理恢復和藥物促進等方法。

1. 放鬆活動和睡眠

放鬆活動也叫整理活動，它和睡眠一樣是消除疲勞、促進體力恢復最簡單、有效的方法。充足的睡眠對於訓練中的運動員非常重要，尤其是對青少年運動員。

2. 營養恢復

透過及時補充營養，可以迅速恢復體內的能量儲備，加快疲勞消除的速度，這和我們前面所講的補充營養是同樣的道理。在運動後，尤其要注意補糖、補水以及蛋白質的補充。

3. 物理恢復

物理恢復是指用力、熱、電、光、微波等物理措施解除身體疲勞的方法。人工按摩和理療都是較好的物理恢復方式。

4. 藥物恢復

近年來，使用藥物來促進恢復的方法越來越多。尤其在國內，很多運動隊利用傳統中醫藥學方式，在恢復運動疲勞上已經取得了顯著的成果。

（二）心理恢復

運動容易使中樞神經系統產生疲勞，這時肌體會表現出運動能力下降的現象。心理恢復就是要使產生疲勞的中樞神經系統得到快速的恢復。

心理恢復主要靠自我的調節，由自我說服和自我暗示的方法達到心理的放鬆。聽聽音樂、看看輕鬆的娛樂節目都是

放鬆心理的好方法。當然，一些專業訓練隊有專門的心理醫
生，他們的作用是不可忽視的。

第三部分　競技篇

第 **10** 章

器材的維護

　　訓練和比賽用的服裝、器材要經常清潔、維護。日常訓練的服裝和護具必須定期清洗，並在陽光下曬乾，這樣可以防止細菌滋生。直排輪鞋應該經常進行檢修，在每次使用之前，都要仔細地檢查一下所有的螺絲，包括輪架與鞋靴的連接，看看是否有鬆動的現象。另外，軸承要定期潤滑，輪子的鬆緊度也要檢查。

　　在空轉的狀態下進行觀察，如果輪子轉動異常，要繼續檢查軸承和螺絲是否有問題。總之，一旦發現問題應立即修理，因為任何小的差錯都可能影響到滑行技術和運動成績，甚至釀成大的失誤，以至威脅到滑行者的人身安全。

一、鞋靴的保養

　　休閒用直排輪鞋的外殼一般是由硬塑料製成的，日常訓練前後需要妥善地對其進行保養，以防止鞋靴本身發生變形、破裂，從而影響其舒適度和使用壽命。直排輪鞋一般來說都相對比較厚實，而且透氣性較差，所以，運動時腳容易出汗。在每次滑完之後，最好不要直接把鞋放入包內，應該

將其放在通風處晾乾再裝起來。長期不用時，要用盒子把鞋裝起來，鞋靴內用一些軟體撐起，使其保持原有的正常形狀。

專業競速直排輪鞋的鞋幫較低，鞋底及鞋幫的支撐部分一般採用碳纖維材料，鞋裡和鞋面由皮革等材料製成，因此它不易變形，只要保持其乾燥和清潔就可以。長期不用時，應將鞋的表面清潔後收藏。

二、輪子的維護

直排輪鞋的輪子是相對較易磨損的消耗品，在存有備用品的同時對輪子進行必要的維護是非常重要的。

隨著滑行時間和距離的增加，輪子會漸漸地磨損。由於這項運動本身的特點，同時又受到不同人群滑行水平和技術動作特點的影響，不同位置的輪子以及輪子的不同部位受磨

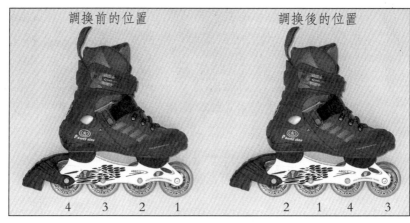

圖 10-1 休閒直排輪鞋調換輪子的方法

第三部分 競技篇

損的程度都不盡相同。

所以，要經常對輪子進行檢查，查看所有輪子的受磨損程度，並根據情況及時調換輪子的位置（圖 10-1）。

通常輪子的內側要比外側磨損得嚴重，所以，在調換前後位置的同時通常將其旋轉 180°；另外，一些人的左右腳使用程度也不同，因此，在調換輪子時也可以把左右腳的輪子互換。

不管多好的輪子都有無法使用的一天，那時就必須更換新的輪子，在換輪的時候一定要注意不能把灰塵和沙粒弄到軸承裡面。最後還要查看輪子和軸承間的結合是否穩固，輪子轉動是否均勻，以及輪軸是否彎曲等。

三、軸承的清潔

滑行一段時間後，輪子時常會出現轉動不順暢的現象。多數情況下這與軸承有直接的關係，如果想簡單的維護，只要用一塊乾布或軟紙將其表面的灰塵和油泥清理掉即可，而要從根本上解決問題，則需要對軸承進行徹底的清洗和保養。清洗的步驟如下：

①準備必要的工具和用品。在一切工作開始之前，一定要將所需用具準備妥當，如內六角扳手、螺絲刀、刷子、煤油、潤滑油和小容器等。

②將要清洗軸承的輪子卸下來。

③抽出軸承和裡面的套管，並除去表面的灰塵（圖 10-2）。

④卸下軸承的側蓋。有些價格便宜的軸承根本無法拆開

圖 10-2　軸承、套管和輪子

側蓋，所以也無法清潔。

　　⑤清洗。首先，將軸承浸入到盛有適量清洗劑或煤油的小容器內。使用小容器是為了節約清洗劑並使軸承充分浸沒，你也可以把多個軸承放到一個較大的容器內一同清洗。一般情況下只要進行簡單的沖洗即可，如果內部比較髒，可以多浸泡一段時間。只有滾珠特別髒的時候才有必要把它取出單獨清洗。沖洗乾淨後，用適量汽油將軸承上殘餘的油污清洗掉，然後塗抹上事先準備好的潤滑油。所選用的潤滑油比較重要，一定要使用高級耐磨的潤滑油，以便能適應輪子的高速轉動，有效地保護軸承，從而在保證其良好性能的同時延長使用壽命。

　　這樣，整個清洗工作就完成了。剩下的就是按照拆卸的步驟重新將所有的部件安裝復位。如果你覺得這樣清洗太麻煩了，那就只能更換新的軸承了。但是，即便是新的軸承也要在滑行 70～100 公里後才能達到它的最佳效果，這就如同汽車的磨合一樣。

後 記

本書的滑行技術動作示範由劉仁輝和瀋陽體育學院速度直排輪隊完成。

在撰寫過程中，得到了東莞市承達運動用品有限公司、力星運動用品連鎖商場以及王永祥、王爾和寶榮武先生的大力支持。在此，謹致作者的誠摯謝意！

直排輪運動正處於持續發展之中，技術的變革更是日新月異。從這種意義上講，書中的些許闡述也許難臻完美，誠請讀者秉以發展的視角，多賜真知灼見，作者將不勝感激。並望由大家的努力，能使我們鍾愛並為之奉獻的直排輪運動進步得更快，發展得更好！

謹以此書獻給熱愛直排輪運動的朋友們！

本書編委會

大展出版社有限公司
品冠文化出版社

圖書目錄

地址：台北市北投區(石牌)　　電話：(02) 28236031
　　　致遠一路二段 12 巷 1 號　　　　　28236033
郵撥：01669551＜大展＞　　　　　　　28233123
　　　19346241＜品冠＞　　　傳真：(02) 28272069

・熱 門 新 知・品冠編號 67

1.	圖解基因與 DNA	（精）	中原英臣主編	230 元
2.	圖解人體的神奇	（精）	米山公啟主編	230 元
3.	圖解腦與心的構造	（精）	永田和哉主編	230 元
4.	圖解科學的神奇	（精）	鳥海光弘主編	230 元
5.	圖解數學的神奇	（精）	柳谷晃著	250 元
6.	圖解基因操作	（精）	海老原充主編	230 元
7.	圖解後基因組	（精）	才園哲人著	230 元
8.	圖解再生醫療的構造與未來		才園哲人著	230 元
9.	圖解保護身體的免疫構造		才園哲人著	230 元

・生 活 廣 場・品冠編號 61

1.	366 天誕生星	李芳黛譯	280 元
2.	366 天誕生花與誕生石	李芳黛譯	280 元
3.	科學命相	淺野八郎著	220 元
4.	已知的他界科學	陳蒼杰譯	220 元
5.	開拓未來的他界科學	陳蒼杰譯	220 元
6.	世紀末變態心理犯罪檔案	沈永嘉譯	240 元
7.	366 天開運年鑑	林廷宇編著	230 元
8.	色彩學與你	野村順一著	230 元
9.	科學手相	淺野八郎著	230 元
10.	你也能成為戀愛高手	柯富陽編著	220 元
11.	血型與十二星座	許淑瑛編著	230 元
12.	動物測驗—人性現形	淺野八郎著	200 元
13.	愛情、幸福完全自測	淺野八郎著	200 元
14.	輕鬆攻佔女性	趙奕世編著	230 元
15.	解讀命運密碼	郭宗德著	200 元
16.	由客家了解亞洲	高木桂藏著	220 元

・女醫師系列・品冠編號 62

1.	子宮內膜症	國府田清子著	200 元
2.	子宮肌瘤	黑島淳子著	200 元

3. 上班女性的壓力症候群	池下育子著	200元
4. 漏尿、尿失禁	中田真木著	200元
5. 高齡生產	大鷹美子著	200元
6. 子宮癌	上坊敏子著	200元
7. 避孕	早乙女智子著	200元
8. 不孕症	中村春根著	200元
9. 生理痛與生理不順	堀口雅子著	200元
10. 更年期	野末悅子著	200元

・傳統民俗療法・ 品冠編號 63

1. 神奇刀療法	潘文雄著	200元
2. 神奇拍打療法	安在峰著	200元
3. 神奇拔罐療法	安在峰著	200元
4. 神奇艾灸療法	安在峰著	200元
5. 神奇貼敷療法	安在峰著	200元
6. 神奇薰洗療法	安在峰著	200元
7. 神奇耳穴療法	安在峰著	200元
8. 神奇指針療法	安在峰著	200元
9. 神奇藥酒療法	安在峰著	200元
10. 神奇藥茶療法	安在峰著	200元
11. 神奇推拿療法	張貴荷著	200元
12. 神奇止痛療法	漆浩著	200元
13. 神奇天然藥食物療法	李琳編著	200元

・常見病藥膳調養叢書・ 品冠編號 631

1. 脂肪肝四季飲食	蕭守貴著	200元
2. 高血壓四季飲食	秦玖剛著	200元
3. 慢性腎炎四季飲食	魏從強著	200元
4. 高脂血症四季飲食	薛輝著	200元
5. 慢性胃炎四季飲食	馬秉祥著	200元
6. 糖尿病四季飲食	王耀獻著	200元
7. 癌症四季飲食	李忠著	200元
8. 痛風四季飲食	魯焰主編	200元
9. 肝炎四季飲食	王虹等著	200元
10. 肥胖症四季飲食	李偉等著	200元
11. 膽囊炎、膽石症四季飲食	謝春娥著	200元

・彩色圖解保健・ 品冠編號 64

1. 瘦身	主婦之友社	300元
2. 腰痛	主婦之友社	300元
3. 肩膀痠痛	主婦之友社	300元

4.	腰、膝、腳的疼痛	主婦之友社	300 元
5.	壓力、精神疲勞	主婦之友社	300 元
6.	眼睛疲勞、視力減退	主婦之友社	300 元

·心 想 事 成· 品冠編號 65

1.	魔法愛情點心	結城莫拉著	120 元
2.	可愛手工飾品	結城莫拉著	120 元
3.	可愛打扮 & 髮型	結城莫拉著	120 元
4.	撲克牌算命	結城莫拉著	120 元

·少 年 偵 探· 品冠編號 66

1.	怪盜二十面相	（精）	江戶川亂步著	特價 189 元
2.	少年偵探團	（精）	江戶川亂步著	特價 189 元
3.	妖怪博士	（精）	江戶川亂步著	特價 189 元
4.	大金塊	（精）	江戶川亂步著	特價 230 元
5.	青銅魔人	（精）	江戶川亂步著	特價 230 元
6.	地底魔術王	（精）	江戶川亂步著	特價 230 元
7.	透明怪人	（精）	江戶川亂步著	特價 230 元
8.	怪人四十面相	（精）	江戶川亂步著	特價 230 元
9.	宇宙怪人	（精）	江戶川亂步著	特價 230 元
10.	恐怖的鐵塔王國	（精）	江戶川亂步著	特價 230 元
11.	灰色巨人	（精）	江戶川亂步著	特價 230 元
12.	海底魔術師	（精）	江戶川亂步著	特價 230 元
13.	黃金豹	（精）	江戶川亂步著	特價 230 元
14.	魔法博士	（精）	江戶川亂步著	特價 230 元
15.	馬戲怪人	（精）	江戶川亂步著	特價 230 元
16.	魔人銅鑼	（精）	江戶川亂步著	特價 230 元
17.	魔法人偶	（精）	江戶川亂步著	特價 230 元
18.	奇面城的秘密	（精）	江戶川亂步著	特價 230 元
19.	夜光人	（精）	江戶川亂步著	特價 230 元
20.	塔上的魔術師	（精）	江戶川亂步著	特價 230 元
21.	鐵人 Q	（精）	江戶川亂步著	特價 230 元
22.	假面恐怖王	（精）	江戶川亂步著	特價 230 元
23.	電人 M	（精）	江戶川亂步著	特價 230 元
24.	二十面相的詛咒	（精）	江戶川亂步著	特價 230 元
25.	飛天二十面相	（精）	江戶川亂步著	特價 230 元
26.	黃金怪獸	（精）	江戶川亂步著	特價 230 元

·武 術 特 輯· 大展編號 10

1.	陳式太極拳入門	馮志強編著	180 元
2.	武式太極拳	郝少如編著	200 元

48. 太極拳習練知識問答	邱丕相主編	220 元	
49. 八法拳 八法槍	武世俊著	220 元	
50. 地趟拳＋VCD	張憲政著	350 元	
51. 四十八式太極拳＋DVD	楊 靜演示	400 元	
52. 三十二式太極劍＋VCD	楊 靜演示	300 元	
53. 隨曲就伸 中國太極拳名家對話錄	余功保著	300 元	
54. 陳式太極拳五功八法十三勢	鬮桂香著	200 元	
55. 六合螳螂拳	劉敬儒等著	280 元	
56. 古本新探華佗五禽戲	劉時榮編著	180 元	
57. 陳式太極拳養生功＋VCD	陳正雷著	350 元	
58. 中國循經太極拳二十四式教程	李兆生著	300 元	
59. ＜珍貴本＞太極拳研究	唐豪・顧留馨著	250 元	
60. 武當三豐太極拳	劉嗣傳著	300 元	
61. 楊式太極拳體用圖解	崔仲三編著	400 元	
62. 太極十三刀	張耀忠編著	230 元	
63. 和式太極拳譜＋VCD	和有祿編著	450 元	
64. 太極內功養生術	關永年著	300 元	
65. 養生太極推手	黃康輝編著	280 元	
66. 太極推手祕傳	安在峰編著	300 元	
67. 楊少侯太極拳用架真詮	李璉編著	280 元	
68. 細說陰陽相濟的太極拳	林冠澄著	350 元	
69. 太極內功解祕	祝大彤編著	280 元	
70. 簡易太極拳健身功	王建華著	200 元	
71. 楊氏太極拳真傳	趙斌等著	380 元	
72. 李子鳴傳梁式直趟八卦六十四散手掌	張全亮編著	200 元	
73. 炮捶 陳式太極拳第二路	顧留馨著	330 元	

・彩色圖解太極武術・ 大展編號 102

1. 太極功夫扇	李德印編著	220 元	
2. 武當太極劍	李德印編著	220 元	
3. 楊式太極劍	李德印編著	220 元	
4. 楊式太極刀	王志遠著	220 元	
5. 二十四式太極拳（楊式）＋VCD	李德印編著	350 元	
6. 三十二式太極劍（楊式）＋VCD	李德印編著	350 元	
7. 四十二式太極劍＋VCD	李德印編著	350 元	
8. 四十二式太極拳＋VCD	李德印編著	350 元	
9. 16 式太極拳 18 式太極劍＋VCD	崔仲三著	350 元	
10. 楊氏 28 式太極拳＋VCD	趙幼斌著	350 元	
11. 楊式太極拳 40 式＋VCD	宗維潔編著	350 元	
12. 陳式太極拳 56 式＋VCD	黃康輝等著	350 元	
13. 吳式太極拳 45 式＋VCD	宗維潔編著	350 元	
14. 精簡陳式太極拳 8 式、16 式	黃康輝編著	220 元	
15. 精簡吳式太極拳＜36 式拳架・推手＞	柳恩久主編	220 元	

16. 夕陽美功夫扇 　　　　　　李德印著　220 元
17. 綜合 48 式太極拳＋VCD 　　竺玉明編著　350 元
18. 32 式太極拳（四段） 　　　宗維潔演示　220 元

・國際武術競賽套路・ 大展編號 103

1. 長拳 　　　　　　　　　　李巧玲執筆　220 元
2. 劍術 　　　　　　　　　　程慧琨執筆　220 元
3. 刀術 　　　　　　　　　　劉同為執筆　220 元
4. 槍術 　　　　　　　　　　張躍寧執筆　220 元
5. 棍術 　　　　　　　　　　殷玉柱執筆　220 元

・簡化太極拳・ 大展編號 104

1. 陳式太極拳十三式 　　　　陳正雷編著　200 元
2. 楊式太極拳十三式 　　　　楊振鐸編著　200 元
3. 吳式太極拳十三式 　　　　李秉慈編著　200 元
4. 武式太極拳十三式 　　　　喬松茂編著　200 元
5. 孫式太極拳十三式 　　　　孫劍雲編著　200 元
6. 趙堡太極拳十三式 　　　　王海洲編著　200 元

・導引養生功・ 大展編號 105

1. 疏筋壯骨功＋VCD 　　　　張廣德著　350 元
2. 導引保建功＋VCD 　　　　張廣德著　350 元
3. 頤身九段錦＋VCD 　　　　張廣德著　350 元
4. 九九還童功＋VCD 　　　　張廣德著　350 元
5. 舒心平血功＋VCD 　　　　張廣德著　350 元
6. 益氣養肺功＋VCD 　　　　張廣德著　350 元
7. 養生太極扇＋VCD 　　　　張廣德著　350 元
8. 養生太極棒＋VCD 　　　　張廣德著　350 元
9. 導引養生形體詩韻＋VCD 　張廣德著　350 元
10. 四十九式經絡動功＋VCD 　張廣德著　350 元

・中國當代太極拳名家名著・ 大展編號 106

1. 李德印太極拳規範教程 　　李德印著　550 元
2. 王培生吳式太極拳詮真 　　王培生著　500 元
3. 喬松茂武式太極拳詮真 　　喬松茂著　450 元
4. 孫劍雲孫式太極拳詮真 　　孫劍雲著　350 元
5. 王海洲趙堡太極拳詮真 　　王海洲著　500 元
6. 鄭琛太極拳道詮真 　　　　鄭琛著　450 元

・古代健身功法・ 大展編號 107

1.	練功十八法	蕭凌編著	200 元
2.	十段錦運動	劉時榮編著	180 元
3.	二十八式長壽健身操	劉時榮著	180 元

・太極跤・ 大展編號 108

1.	太極防身術	郭慎著	300 元

・名師出高徒・ 大展編號 111

1.	武術基本功與基本動作	劉玉萍編著	200 元
2.	長拳入門與精進	吳彬等著	220 元
3.	劍術刀術入門與精進	楊柏龍等著	220 元
4.	棍術、槍術入門與精進	邱丕相編著	220 元
5.	南拳入門與精進	朱瑞琪編著	220 元
6.	散手入門與精進	張山等著	220 元
7.	太極拳入門與精進	李德印編著	280 元
8.	太極推手入門與精進	田金龍編著	220 元

・實用武術技擊・ 大展編號 112

1.	實用自衛拳法	溫佐惠著	250 元
2.	搏擊術精選	陳清山等著	220 元
3.	秘傳防身絕技	程崑彬著	230 元
4.	振藩截拳道入門	陳琦平著	220 元
5.	實用擒拿法	韓建中著	220 元
6.	擒拿反擒拿 88 法	韓建中著	250 元
7.	武當秘門技擊術入門篇	高翔著	250 元
8.	武當秘門技擊術絕技篇	高翔著	250 元
9.	太極拳實用技擊法	武世俊著	220 元
10.	奪凶器基本技法	韓建中著	220 元
11.	峨眉拳實用技擊法	吳信良著	280 元

・中國武術規定套路・ 大展編號 113

1.	螳螂拳	中國武術系列	300 元
2.	劈掛拳	規定套路編寫組	300 元
3.	八極拳	國家體育總局	250 元
4.	木蘭拳	國家體育總局	230 元

· 中華傳統武術 · 大展編號 114

1. 中華古今兵械圖考　　　　　　　裴錫榮主編　280 元
2. 武當劍　　　　　　　　　　　　陳湘陵編著　200 元
3. 梁派八卦掌（老八掌）　　　　　李子鳴遺著　220 元
4. 少林 72 藝與武當 36 功　　　　　裴錫榮主編　230 元
5. 三十六把擒拿　　　　　　　　　佐藤金兵衛主編　200 元
6. 武當太極拳與盤手 20 法　　　　　裴錫榮主編　220 元

· 少 林 功 夫 · 大展編號 115

1. 少林打擂秘訣　　　　　　　　　德虔、素法編著　300 元
2. 少林三大名拳 炮拳、大洪拳、六合拳　門惠豐等著　200 元
3. 少林三絕 氣功、點穴、擒拿　　　德虔編著　300 元
4. 少林怪兵器秘傳　　　　　　　　素法等著　250 元
5. 少林護身暗器秘傳　　　　　　　素法等著　220 元
6. 少林金剛硬氣功　　　　　　　　楊維編著　250 元
7. 少林棍法大全　　　　　　　　　德虔、素法編著　250 元
8. 少林看家拳　　　　　　　　　　德虔、素法編著　250 元
9. 少林正宗七十二藝　　　　　　　德虔、素法編著　280 元
10. 少林瘋魔棍闡宗　　　　　　　　馬德著　250 元
11. 少林正宗太祖拳法　　　　　　　高翔著　280 元
12. 少林拳技擊入門　　　　　　　　劉世君編著　220 元
13. 少林十路鎮山拳　　　　　　　　吳景川主編　300 元
14. 少林氣功祕集　　　　　　　　　釋德虔編著　220 元
15. 少林十大武藝　　　　　　　　　吳景川主編　450 元

· 迷蹤拳系列 · 大展編號 116

1. 迷蹤拳（一）+VCD　　　　　　李玉川編著　350 元
2. 迷蹤拳（二）+VCD　　　　　　李玉川編著　350 元
3. 迷蹤拳（三）　　　　　　　　　李玉川編著　250 元
4. 迷蹤拳（四）+VCD　　　　　　李玉川編著　580 元
5. 迷蹤拳（五）　　　　　　　　　李玉川編著　250 元
6. 迷蹤拳（六）　　　　　　　　　李玉川編著　300 元

· 截拳道入門 · 大展編號 117

1. 截拳道手擊技法　　　　　　　　舒建臣編著　230 元

· 原地太極拳系列 · 大展編號 11

1. 原地綜合太極拳 24 式　　　　　胡啟賢創編　220 元
2. 原地活步太極拳 42 式　　　　　胡啟賢創編　200 元

3. 原地簡化太極拳 24 式　　　胡啟賢創編　200 元
4. 原地太極拳 12 式　　　　　胡啟賢創編　200 元
5. 原地青少年太極拳 22 式　　胡啟賢創編　220 元

・道 學 文 化・大展編號 12

1. 道在養生：道教長壽術　　　郝勤等著　250 元
2. 龍虎丹道：道教內丹術　　　郝勤著　　300 元
3. 天上人間：道教神仙譜系　　黃德海著　250 元
4. 步罡踏斗：道教祭禮儀典　　張澤洪著　250 元
5. 道醫窺秘：道教醫學康復術　王慶餘等著　250 元
6. 勸善成仙：道教生命倫理　　李剛著　　250 元
7. 洞天福地：道教宮觀勝境　　沙銘壽著　250 元
8. 青詞碧簫：道教文學藝術　　楊光文等著　250 元
9. 沈博絕麗：道教格言精粹　　朱耕發等著　250 元

・易 學 智 慧・大展編號 122

1. 易學與管理　　　　　　　　余敦康主編　250 元
2. 易學與養生　　　　　　　　劉長林等著　300 元
3. 易學與美學　　　　　　　　劉綱紀等著　300 元
4. 易學與科技　　　　　　　　董光壁著　280 元
5. 易學與建築　　　　　　　　韓增祿著　280 元
6. 易學源流　　　　　　　　　鄭萬耕著　280 元
7. 易學的思維　　　　　　　　傅雲龍等著　250 元
8. 周易與易圖　　　　　　　　李申著　　250 元
9. 中國佛教與周易　　　　　　王仲堯著　350 元
10. 易學與儒學　　　　　　　　任俊華著　350 元
11. 易學與道教符號揭秘　　　　詹石窗著　350 元
12. 易傳通論　　　　　　　　　王博著　　250 元
13. 談古論今說周易　　　　　　龐鈺龍著　280 元
14. 易學與史學　　　　　　　　吳懷祺著　230 元
15. 易學與天文學　　　　　　　盧央著　　230 元
16. 易學與生態環境　　　　　　楊文衡著　230 元
17. 易學與中國傳統醫學　　　　蕭漢民著　280 元

・神 算 大 師・大展編號 123

1. 劉伯溫神算兵法　　　　　　應涵編著　280 元
2. 姜太公神算兵法　　　　　　應涵編著　280 元
3. 鬼谷子神算兵法　　　　　　應涵編著　280 元
4. 諸葛亮神算兵法　　　　　　應涵編著　280 元

·鑑往知來· 大展編號 124

1. 《三國志》給現代人的啟示	陳羲主編	220 元
2. 《史記》給現代人的啟示	陳羲主編	220 元
3. 《論語》給現代人的啟示	陳羲主編	220 元
4. 《孫子》給現代人的啟示	陳羲主編	220 元

·秘傳占卜系列· 大展編號 14

1. 手相術	淺野八郎著	180 元
2. 人相術	淺野八郎著	180 元
3. 西洋占星術	淺野八郎著	180 元
4. 中國神奇占卜	淺野八郎著	150 元
5. 夢判斷	淺野八郎著	150 元
7. 法國式血型學	淺野八郎著	150 元
8. 靈感、符咒學	淺野八郎著	150 元
9. 紙牌占卜術	淺野八郎著	150 元
10. ESP 超能力占卜	淺野八郎著	150 元
11. 猶太數的秘術	淺野八郎著	150 元
13. 塔羅牌預言秘法	淺野八郎著	200 元

·趣味心理講座· 大展編號 15

1. 性格測驗（1） 探索男與女	淺野八郎著	140 元
2. 性格測驗（2） 透視人心奧秘	淺野八郎著	140 元
3. 性格測驗（3） 發現陌生的自己	淺野八郎著	140 元
4. 性格測驗（4） 發現你的真面目	淺野八郎著	140 元
5. 性格測驗（5） 讓你們吃驚	淺野八郎著	140 元
6. 性格測驗（6） 洞穿心理盲點	淺野八郎著	140 元
7. 性格測驗（7） 探索對方心理	淺野八郎著	140 元
8. 性格測驗（8） 由吃認識自己	淺野八郎著	160 元
9. 性格測驗（9） 戀愛的心理	淺野八郎著	160 元
10. 性格測驗（10）由裝扮瞭解人心	淺野八郎著	160 元
11. 性格測驗（11）敲開內心玄機	淺野八郎著	140 元
12. 性格測驗（12）透視你的未來	淺野八郎著	160 元
13. 血型與你的一生	淺野八郎著	160 元
14. 趣味推理遊戲	淺野八郎著	160 元
15. 行為語言解析	淺野八郎著	160 元

·婦幼天地· 大展編號 16

1. 八萬人減肥成果	黃靜香譯	180 元
2. 三分鐘減肥體操	楊鴻儒譯	150 元
3. 窈窕淑女美髮秘訣	柯素娥譯	130 元

國家圖書館出版品預行編目資料

直排輪休閒與競技／劉仁輝　編著
——初版，——臺北市，大展，2005〔民94〕
面；21公分，——（運動遊戲；19）
ISBN 957-468-401-6（平裝）
1.直排輪
994.4　　　　　　　　　　　94012908

（原名：速度輪滑）

直排輪休閒與競技

ISBN 957-468-401-6

編　　著／劉仁輝
責任編輯／王　勃
發 行 人／蔡森明
出 版 者／大展出版社有限公司
社　　址／台北市北投區（石牌）致遠一路2段12巷1號
電　　話／（02）28236031・28236033・28233123
傳　　眞／（02）28272069
郵政劃撥／01669551
網　　址／www.dah-jaan.com.tw
E－mail／service@dah-jaan.com.tw
登 記 證／局版臺業字第2171號
承 印 者／高星印刷品行
裝　　訂／建鑫印刷裝訂有限公司
排 版 者／弘益電腦排版有限公司
授 權 者／北京人民體育出版社
初版1刷／2005年（民94年）9月

定　價／220元

●本書若有破損、缺頁敬請寄回本社更換●